好萊塢實務大師 RIC VIERS

聲音製造入門

Make Some Noise : Sound Effects Recording for Teens

里克·維爾斯——著　劉方緯——譯

致謝

　　感謝所有幫助我完成本書的人，也謝謝我的優秀兒子尚恩・維爾斯（Sean Viers）的協助。特別感謝艾瑞克・史迪爾（Erik Steele）提供非常酷的照片。還有謝謝克里斯・波里斯・催維儂（Chris "Boris" Trevino）用心地校稿、編輯，很榮幸成為你的摯友。最後感謝所有曾在底特律修車廠工作的實習生們，感謝各位在音效製作上的協助！

推薦序

歡迎各位來到聲音製造入門的大家庭……我對錄音的最早記憶是在 70 年代末。當時使用的是非常古怪的「攜帶型」類比式磁帶錄音機,可以放卡帶的那種機器。我把它設置在我家地下室的木製樓梯下方,等待有人走下樓梯時,就按下那兩個按鍵,然後回聽木頭嘎吱作響的聲音,並想像恐怖電影的場景。在我那個年代,沒有什麼田野錄音設備,也沒有數位音訊工作站(digital audio workstation)可以回聽錄製內容。從來沒想過 30 年後的我竟然會以錄製音效做為職業。

現在,用錄音器材錄下聲響變得更加容易。但如果沒有專業人士的建議,可能很容易養成一些不良的錄音習慣,這會使聲音的品質不佳。

里克‧維爾斯的《聲音製造入門》就是最好的答案,它不但能幫助你了解音效錄製的基礎,同時也能指引你正確的方向,讓你錄製的作品達到專業水平。還會教你錄音完成後下一步該怎麼做、檔案如何命名、以及詮釋資料(metadata)的概念等。

2006 年,我在好萊塢為電影《海神號》(Poseidom)進行錄音時遇見里克‧維爾斯。我們一拍即合,談論錄音和分享趣事,一聊就是好幾個小時。我感受到里克對於所有與聲音相關的事情不但鞭辟入裡,更重要的是,他知道如何樂在其中。

而《聲音製造入門》這本書也不例外。錄製音效是一個極其有趣的過程,本書除了保有趣味的元素,還會分享一些好萊塢最厲害的錄音祕訣。你再也不會以同樣的方式看待一根芹菜!

話不多說,歡迎來到里克‧維爾斯的《聲音製造入門》。

——查理‧坎帕尼亞(Charlie Campanga)

加州好萊塢音效錄音師、設計師,
代表作《鋼鐵人 3》、《飢餓遊戲》、
《瘋狂麥斯:憤怒道》、《007:空降危機》

「我從小就對電影配樂深感興趣，如果以前有這樣的書籍該有多好！本書完美詮釋音效設計師的工作全貌，期待它能啟發讀者的創意。」

史帝夫・李（Steve Lee）
音效設計師、好萊塢音效博物館創辦人，
代表作《獅子王》、《阿波羅十三》、《高飛狗》

「里克是音效領域的權威！我們在創作上大量地使用了他的作品。他也一直鼓勵我們盡情創作。」

萊斯李・布拉斯維特（Leslie Brathwaite）
混音工程師，多次獲得葛萊美獎，
合作歌手菲爾・威廉斯、麥可・傑克遜、流浪者合唱團

「里克絕對是音效領域的大師！」

克雷頓（Klayton）
藝人、音樂人、合成器演奏者，
代表作《變型金剛 5：最終騎士》、《惡棍英雄：死侍》、《忍者龜：破影而出》

「里克・維爾斯為青少年撰寫了一本易讀完整的好書。真希望在我國、高中時期也有這麼好的書籍。從平價錄音設備、DIY 錄音技巧到相關實用技巧，內容包羅萬象，絕對超值，是必讀之作！」

華森・吳（Watson Wu）
作曲家、音效設計師，
代表作《刺客教條電玩遊戲》、《變型金剛電玩遊戲》、《極速快感電玩遊戲》

「本書完整地教導讀者錄音及音效製作上的程序和發想過程、以及如何將音效運用在現代媒體中。同時也賦予音效創作者更豐富的技巧和思維。維爾斯有條理地講述麥克風和錄音的相關技巧，對音效製作有興趣的人無疑是受益良多。本書絕對是必讀之作，錄音相關書籍又多了一本好書。」

查爾斯・梅恩斯（Charles Maynes）
音效設計師、音效錄音師、後製混音師，
代表作《蜘蛛人》、《野蠻遊戲：瘋狂叢林》、《驚奇 4 超人》

「維爾斯絕對是音效設計的奇才,他擁有超凡的技術,是一位不藏私的導師。他在該領域的專業無庸置疑,與讀者分享的熱情極具感染力。本書將教你必備知識,鼓勵你追尋夢想!」

<div align="right">

艾倫・馬克斯(Aaron Marks)
電玩遊戲作曲家、音效設計師、田野錄音師,
代表作《攻殼機動隊》、《閃點行動:龍之崛起》、《湯姆克蘭西:世界戰局》

</div>

「維爾斯不僅有深厚的專業知識,令我感到最佩服的是他對知識傳遞的無私和熱情(以及他的小鬍子)。在音效界的明日之星家裡,一定可以看到本書的蹤跡。」

<div align="right">

瑞克・艾倫(Rick Allen)
音效設計師,
合作客戶 HBO、迪士尼、Hulu

</div>

「維爾斯讓年輕讀者能用最簡單的方式開始製作音效。每個年輕音樂人都應該接受他的指導!」

<div align="right">

賈斯特・艾廉斯(Just Alliance)
疊聲歌手、國家音樂老師

</div>

「維爾斯在音效專業及商業領域有豐富經驗。他的書是很好的資源,我也經常使用他製作的音效。除了他之外,我想不到還有誰能引領你進入音效世界。」

<div align="right">

馬克・契爾伯恩(Mark Kilborn)
音效總監、音效設計師、混音師,
代表作《決戰時刻:現代戰爭重製版》、《決戰時刻:先進戰爭》、《極限競速系列》

</div>

「像十二平均律這種嚴謹又乏味的規則,在浩瀚的音效領域其實並不存在。這裡唯一的規則是,你的音效能否喚起觀眾的情緒或想像力?當你的音效能與觀眾產生互動時,就代表你已經成功創造藝術,而本書會鉅細靡遺地引導你。」

<div align="right">

羅伯・諾柯斯(Rob Nokes)
音效錄音師,
代表作《藍色小精靈:失落的藍藍村》、《X 戰警:第一戰》、《猩球崛起》

</div>

CHAPTER 7 音效編輯與設計 92

實驗室的泡泡聲／空中爆炸聲／鐘聲、警報聲／外星生物的聲音／群體掌聲／科幻音效、比賽蜂鳴聲／經典機械聲／水花聲、蟲鳴／水滴聲、洞穴聲／海盜船、鬼屋的聲音／嘟嘟聲／人體墜落聲／沸騰水聲／啵啵聲／泡泡聲／按鈕和開關聲／太空船的聲音／動畫的打擊或拍擊聲／消音的嗶嗶聲／滴答聲／布料撕裂聲／電腦及周邊設備的聲音／撞擊聲／門鈴聲／開門和關門聲／打開和關閉抽屜的聲音／膠帶的聲音／吃東西的聲音／定時炸彈滴答聲、鈴聲／機器人的聲音／健身器材的聲音／風扇聲／旗子飄揚聲／火焰聲／爆炸聲／有趣音效／腳步聲／恐怖音效／車庫自動門聲／下雨、噴泉聲／花園工具的聲音／鬼魂音效／玻璃的吱吱聲／草地的聲音／斷頭台音效／槍聲／拔頭髮音效／心跳聲／馬蹄聲／輪胎聲／人聲音效／冰裂的聲音／昆蟲聲／可怕音效／廚房用具的聲音／草坪灑水器的聲音／割草機的聲音／燈泡聲／怪獸咆哮聲／嘔吐、熔岩聲／樂器聲／鄰里環境音／辦公室用品的聲音／迫擊砲聲／寵物叫聲／手機鈴聲／海盜箱的聲音／玩牌的聲音／氣爆聲／電動工具的聲音／拳擊聲／地震隆隆聲／下雨環境音／溜冰的聲音／震動、雷擊音效／下水道音效／溜滑板的聲音／雪的各種聲音／飛碟音效／球類運動的聲音／樓梯腳步聲／轉場效果／石門聲／游泳池的聲音／鞦韆的吱吱聲／茶壺鳴聲／馬桶沖水聲／工具的聲音／雷射砲音效／火車聲／輪胎蓋聲／閃光燈、翅膀、斗篷聲／水下音效／無線電對講機聲／嘔吐聲／喧嘩聲／瀑布聲／咻咻、箭矢聲、鞭打聲／風聲／筆類文具的聲音／拉鍊聲／殭屍的聲音

自 序

任何人都能製作音效。真的，只需要一台錄音機和麥克風就能開始。

剛開始製作音效的時候，我對這個行業完全沒概念，一點都不懂。那時，我只是一個接案工作者，為電影和電視節目的對白錄音。雖然我知道如何使用麥克風和錄音機，但對於音效製作一竅不通。在不到一年的時間裡，我利用家裡的空房間創造出後來用在電影《最後一戰》（Halo）、《飆風不歸路》（Sons of Anarchy），甚至《樂高蝙蝠俠電影》（LEGO Batman）中的音效。我能做到，相信你也可以。

好消息是，本書會帶你了解所有音效的祕訣和技術，這些都是在自家開始錄音前，最好要知道的事情。我也會分享如何使用錄音器材以及一些錄音想法，包括可以在家完成的一百多種音效。同時，書中也提供許多有助於理解內容的照片和圖表，我的兒子尚恩·維爾斯（Sean Viers）也會在每個章節的最後提供他的觀點。

只要記住，錄製音效就像拍照一樣，只是把相機換成麥克風。每個人都能拍照，當然每個人也都能錄製音效。

現在就讓我們一起來製作音效吧！

里克·維爾斯

CHAPTER 1 介紹音效

■ 何謂音效？

音效是指透過錄製或演繹，用來代表行動或活動的聲音。它可以像住宅區的鳥叫聲那樣簡單，也可以像太空船降落在你家後院那麼複雜。雖然有人把錄製音效當做興趣，但大多錄製音效主要有兩個原因。一是他們正在進行的專案需要特定的音效。二是他們想在網路上販售音效。不論錄製音效的原因為何，我會一步一步帶領你開始製作音效。

音效充斥在我們的生活中，例如《變型金剛》（Transformers）等大製作電影、以及電視影集如《閃電俠》（The Flash），或是《決勝時刻》（Call of Duty）這類電玩遊戲都會用上音效。音效能夠讓觀眾或玩家沉浸在他們正在體驗的聲音世界裡，讓故事更加生動。不過，所有音效都是在製作過程的後期階段，也就是所謂的後製（post-production）時才加入其中。

舉例來說，我們在《復仇者聯盟》（The Avengers）中聽到鋼鐵人的腳步聲，實際上是後製時加上的音效。他射出的飛彈聲應該是由煙火聲和噴射機飛越聲重疊組合而成。簡言之，觀眾從銀幕上聽到的所有東西的聲音，可以說都來自於電影工作者提供的音效。事實上，我們已經很習慣聽到某些聲響，以至於即便是現代的數位裝置，為了重現機械運作的聲音，也會為它們加上音效，例如電話聲、門鈴聲，甚至洗衣機的聲音。歡迎你來到音效的奇幻世界。

▲ 底特律藝術家湯瑪斯‧薩維奇（Thomas Savage）繪製的鋼鐵人

首先要介紹五種主要的音效類型：

1. 實效果（Hard Effects）

2. 擬音音效（Foley Sound Effects）

3. 背景效果（Background Effects）

4. 製作元素（Production Elements）

5. 聲音設計效果（Sound Design Effects）

實效果

實效果就是出現在電影、電玩遊戲或應用程式中，呈現動作或東西的實際聲音。這是最常見的音效。這類音效包括門鈴聲、狗叫聲和撞擊聲。只要錄製下來，將來這些實際的聲音就能有許多不同的用途。

擬音音效

擬音是一種一邊觀看電影或影片，一邊把畫面裡的聲音表現出來的技術。在這個類型中，典型的音效包括腳步聲、道具聲（例如將物品撿起和放下的聲音）、衣料移動的聲音（例如布料摩擦或被風吹動、以及演員握手或擁抱對方等的聲音）。擬音音效能夠讓角色和他們的動作更加真實。

補充說明：錄製這類音效通常需要邊看影片邊錄製，但你也可以完全不看影片，直接錄製這種音效。

背景效果

背景效果就是場景中的環境音效，有時也稱為環境音（ambience）或氣氛音（atmos）。這類音效有助於告訴觀眾場景發生的地點以及可能的時段。例如，鳥鳴聲大多暗示是早上，而蟋蟀叫聲則出現在夜間。背景效果還可以為拍攝多次且背景音不一致的場景提供一致的鋪底聲（bed）。

製作元素

製作元素通常使用在動畫、轉場和其他標題效果中。製作元素有很多類型，但主要有揮擊聲、嗖嗖聲、轉場聲等。這些音效能讓原本無聲的動畫更生動，也經常用於電影預告片中。

聲音設計效果

聲音設計效果指的是那些在現實生活中很難錄製或實際上不存在的聲音。舉例來說，你的專案需要恐龍的吼叫聲，但不幸的是恐龍早已不存在，根本無法錄音。或者，你可能需要國際太空站內部的聲音。的確，太空站是存在，也真的可能進到內部錄音，但是要得到美國太空總署（NASA）的許可及支付一筆昂貴的錄音之旅費用，這顯然不太可能。想製作這樣的音效，你必須運用手邊的資源。也就是說先錄下素材，然後在數位音訊工作站（digital audio workstation，簡稱 DAW）加以編輯。別擔心，接下來就會說明這些好東西。

■ 音效為何如此重要

在許多影劇作品中，音效往往是最後一塊拼圖。不論是好萊塢的大製作電影、最新的一流電玩遊戲、或是你的下一部 YouTube 影片，音效都扮演著相當重要的角色，它能讓影像中的活動更加真實。儘管已經有相當多不錯的音效素材，但最好的音效應該是為專案特別訂製。本書將教你如何在不用走出家門的情況下，完成錄製、編輯和創造自己的音效！

音效的重要性不言而喻。《星際大戰》（Star Wars）的導演喬治·盧卡斯（George Lucas）就曾說過「音效占了整個觀影體驗的一半」。有些製片甚至認為音效比任何都更重要。自行測試一下便能明白，請挑一部自己最喜歡的動作片，特別是有槍擊、爆破、打鬥和飛車追逐的電影，但是請在靜音的情況下觀看這些場景。對，只用眼睛看。看完後，再把這些場景播放一遍，這次請閉上眼睛只用耳朵聽。你覺得哪個對感官衝擊比較大呢？毫無疑問，一般都會選只有聲音的時候。這是為什麼呢？因為音效真的很重要。

盧卡斯的《星際大戰》可能是將電影音效提升到更高境界最具代表性的例子。音效大師本·貝爾特（Ben Burtt）當時負責創造出太空船、機器人、光劍、爆能槍，和其他來自遙遠星系的聲音。一直到 1970 年代晚期以前，科幻片的音效製作都是以合成器（synthesizer）或特雷門琴（theremin）為主，或使用別部電影的音效。但是貝爾特採用截然不同的方法。他立誓要為電影做出全新的素材，於是他帶著錄音機，不斷嘗試錄製不同聲音，從中找到他想要的音效。而他的試驗成果從此改變了電影的音效。貝爾特對於嘗試新事物的熱情以及跳脫框架的思考方式，正是他之所以能為電影創造出卓越音效的關鍵。

在《星際大戰》上映後，電影工作者和音效設計師開始更認真看待電影音效。電玩遊戲沒過多久便迎頭趕上。現在大部分的遊戲都支援 5.1 聲道，

有些還支援數位劇院系統（Digital Theater Systems，簡稱 DTS）音軌。這與雅達利（Atari）系統早期的單聲道音效截然不同。現在各種媒體的觀眾都已習慣精心製作的音效。一旦聲音有缺失或是製作不佳，便很容易被聽出來。所以，想給觀眾什麼樣的音效體驗，這決定權在你。

— 尚 恩 的 筆 記 —

　　音效非常重要，我在觀看電影和電視時總會被音效吸引。我很愛電玩遊戲，環繞聲（surround sound）確實會幫遊戲加分。請記住，音效真的很重要，唯有伴隨著音效，動作才會更有感覺。

2 錄音器材

　　錄製音效充滿樂趣，但錄製音效之前，你需要了解錄音器材如何運作。先從關於聲音運作的基礎知識開始，接著說明錄音器材。

■ 什麼是聲音？

　　由於這是一本有關錄音的書，因此有必要好好解釋什麼是聲音、以及聲音如何運作。我們之所以聽見聲音，是因為人耳能察覺到空氣分子中的振動。這些振動產生的聲波，就類似有人將石頭丟入池塘裡所產生的水波紋。波紋會從水花產生處向所有方向擴散出去，直到失去能量為止。聲音的原理相同，但會往各個空間向度傳遞，包括上和下，而池塘裡的波紋則是水平擴散。

聲波

　　當物體振動並釋放出足夠的能量使周圍的空氣分子振動時，就會產生聲波（sound wave）。當空氣分子振動時，它們會緊密壓縮在一起（稱為「密部」〔compression〕），然後分開（稱為「疏部」〔rarefaction〕）。每次空氣從某個方向被擠壓時，它會試著朝相反的方向分開，從而造成另一個密部，這樣能量就會往外擴散。一次密部和隨之而來的疏部稱為一個週期（wave cycle）。一個週期的行進距離則稱為波長（wavelength）。

補充說明：除了空氣分子外，聲波也可以在其他介質中生成，像是金屬、木材，甚至是水。本書會著重在空氣分子振動所產生的聲波。

頻率

　　每秒鐘內產生的週期數稱為頻率（frequency）。姑且可以將頻率理解成聲音的音高（pitch），頻率愈高，音高愈高，反之亦然。聲音在空氣中以固定的速率傳遞。這意味著隨著聲音的頻率增加，它的波長會變得更短。相較於低頻率的聲音，高頻率的聲音在一秒內會產生更多週期。

　　頻率的測量單位為 Hz（Hertz，縮寫為 Hz）。人耳能偵測到的頻率介在 20Hz 到 20kHz。20kHz 的「k」就是「kilo」，來自公制系統，表示一千。所以 20kHz 就代表 20,000Hz。低於 20Hz（稱為「次聲波」〔infrasonic〕）和高於 20kHz（稱為「超音波」〔ultrasonic〕）都超出我們的聽覺範圍。身為人類的我們無法察覺這些聲音的頻率。不過，有些動物像是貓和狗就能聽到遠超過 20kHz 的範圍。事實上，狗可以聽到 40kHz（人類範圍的兩倍），貓可以聽到接近 80kHz，而海豚則可聽到 150kHz。

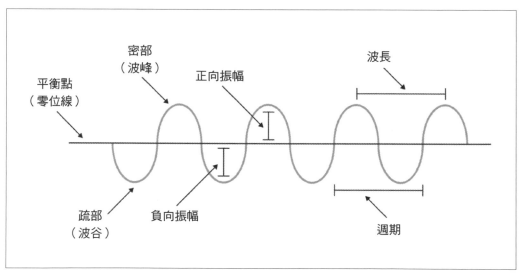

▲ 聲波解析圖

可聽見的頻率範圍通常被簡化為三個主要類別：低頻、中頻和高頻。簡單來說，低頻範圍通常稱為「低音」、中頻範圍稱為「中音」、高頻範圍則稱為「高音」。

主要的音頻範圍
低頻或低音：20Hz—200Hz
中頻或中音：200Hz—5kHz
高頻或高音：5kHz—20kHz

振幅

振幅（amplitude）是指一個週期中的能量大小，其測量單位為分貝（decibel，縮寫為「dB」）。人耳會將振幅解讀為音量，振幅大的聲波當做音量很大。相反的，振幅小的聲波則當做音量很小。

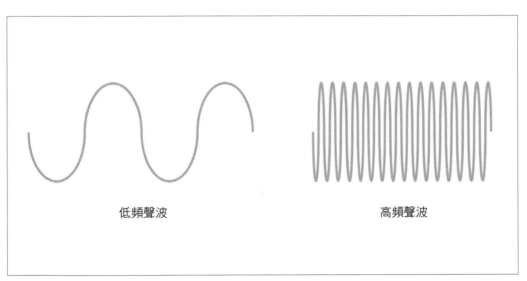

低頻聲波　　　　　　　　高頻聲波

▲ 頻率

內耳的形狀也會影響我們對音量的感知。人耳對中頻範圍的聲音比低頻更加敏感，特別是 1kHz 到 4kHz 這個範圍。也就是說，兩個振幅相同但頻率不同的音，我們不一定會覺得它們的音量相同。你可以實際測試一遍，利用線上的音頻產生器（tone generator），或在數位音訊工作站（DAW）或應用程式中，將振幅固定，測試看看不同頻率的音量感受。

　　當音量調高 6dB 時，我們會感覺音量大兩倍。但當音量調低 6dB 時則會感覺音量減半了。

　　或許石頭丟進池塘的比喻，會有助於理解振幅。我們知道將又大又重的石頭丟入池塘，會產生大水波。姑且將這些大水波當做大的聲音。但如果往池塘丟入一顆小石子，只會產生小水波。同樣姑且將這些小水波當做小的聲音。就像肉眼可以看到池塘的水波紋一樣，當你在 DAW 中查看錄音時，也會看到聲音的波紋。

▲ DAWReaper 中的波形截圖

■ 開始錄音前，需要準備哪些東西？

　　儘管錄音所需的技術和設備都很重要，但好消息是，就創作很棒的音效來說，創意比技術更重要。所以如果你有豐富的想像力，就已經領先了一步。不用太在意聲音背後的數字和科學。那些東西在你錄音一段時間之後自然會清楚明白。現在，來談談開始錄音時需要哪些設備。

▲ 手持錄音機

　　你只需要一支麥克風、一台錄音機和一副耳機，就能開始錄製音效。麥克風用於收音。錄音機可以儲存聲音以便後續使用。而耳機則可以聆聽正在錄製的內容。有些錄音器材很複雜、很昂貴。不過，時代已經進步到你可以在住家附近的電器零售商店購買到所需的器材，只需要幾百美元。這麼說吧，我的第一套錄音器材就超過一萬美元。現在，許多內建立體聲麥克風的獨立型手持錄音機，售價都不到兩百美元。接著進一步看看錄音套組的每個組件是如何運作。

　　本書是針對使用手持錄音機錄製音效。這樣我們可以把重點放在好玩的地方——音效製造！如果你想學習更進階的錄音技巧，請參考我的另一本著作《音效聖經》（由易博士文化出版發行）。

■ 麥克風

　　麥克風的運作原理是透過感測空氣分子的振動，和人類的耳朵相同，只不過麥克風是利用振膜（diaphragm）而不是鼓膜，而且內部有電子元件，可將聲音轉換成電子訊號。耳機的原理也一樣，只是反過來是將電子訊號轉換成聲音。

麥克風通常分為單聲道（mono）或立體聲（stereo）。單聲道麥克風最為常見，它含有一個收音用的拾音頭（capsule）。而立體聲麥克風則利用兩個拾音頭，一個指向左邊、另一個指向右邊，來捕捉立體聲。大多數的手持錄音機上頭都是立體聲麥克風，因此有兩個拾音頭。

指向性

麥克風會從不同方向收音。因此麥克風的方向性一般稱為指向性（polar pattern）。當聲音出現在麥克風的指向性範圍內時，聽起來最自然，也稱為對軸（on-axis）或範圍內收音。當聲音出現在麥克風指向性範圍之外時，聽起來會較微弱，稱為離軸（off-axis）或範圍外收音。重要的是，要知道你的麥克風屬於哪種指向性（又稱「拾音型樣」〔pickup pattern〕），才能判斷收音時該如何架設麥克風。

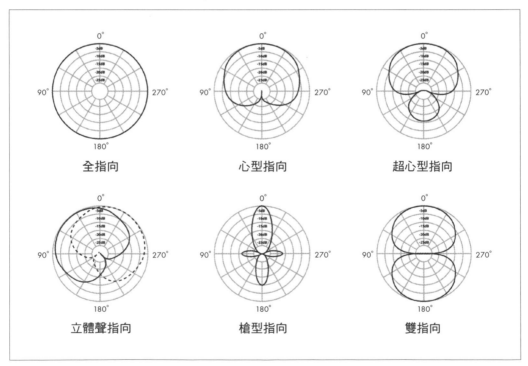

▲ 麥克風指向性

以下是錄製音效時使用的主要麥克風指向性類型：

● 全指向
● 心型指向
● 高心型指向（hypercardioid pattern）
● 超心型指向
● 立體聲指向

全指向

全指向代表「均等地接收來自所有方向的聲音」。全指向麥克風（英文常簡稱為「omni」）能捕捉各個方向的聲音。

心型指向

心型指向名稱來自於心型的拾音型樣。這種指向性會對麥克風前方以及兩側的一部分進行收音。它的後方不在收音範圍內，因此不會接收來自後方的任何聲音。

高心型指向

高心型與心型類似，但它的前方收音範圍比心型窄一些，有助於避免收到來自側面的聲音。與心型指向麥克風不同，高心型指向麥克風可以接收從後方來的一些聲音。

超心型指向

超心型的指向性非常窄，主要對前端的一小塊區域進行收音，加上些許兩側和後方的聲音。這類麥克風稱為「槍型麥克風」。槍型麥克風可以說是錄製電影對話時最常用的麥克風，因為它主要接收拾音頭正前方的聲音。當要錄製沒有背景噪音的清晰聲音時非常好用。

立體聲指向

立體聲麥克風非常實用，可以接收環境音的空間感，或環境中物體移動的聲音。通常，立體聲麥克風中的每個拾音頭都是心型指向性。當兩個指向性重疊時，會產生聲音的方向感。

指向性的選擇

槍型麥克風和立體聲麥克風是錄製音效最常用的麥克風。如果你想再外接一支麥克風收音，請選擇槍型麥克風，因為手持錄音機可以當做立體聲麥克風。這樣錄音時就有更多選擇。如果負擔得起費用，這種搭配能錄製出更好的聲音。如果負擔不起也不用擔心，有內建麥克風即可。

風噪聲

麥克風能接收空氣中非常微弱的震動。由於它們相當敏感，所以極容易受風的流動所影響。即使是最輕微的風，也可能導致錄音中產生煩人的低頻隆隆聲或失真。但使用平價的耳機進行錄音，或用較小的喇叭回放錄音內容，可能不會注意到風噪聲。即便現在還無法察覺，當變得更有經驗後，你將學會用 DAW 查看風噪聲。為了減少、甚至完全消除風進入麥克風的振膜所造成的影響，就需要使用下列其中一種風罩：

1. 防風罩
2. 防風套
3. 飛船型防風罩／齊柏林

防風罩

防風罩（windscreen）是一塊專為麥克風設計的海綿，用來保護拾音頭不會受過多的風所影響。防風罩適合用於室內，但用於室外的效果不太好。錄音時不可觸摸防風罩，因為麥克風會收到摩擦聲。

▲ 防風罩

防風套

防風套（windshield，通常稱為飛船型防風罩〔blimp〕或齊柏林〔zeppelin〕）是防風和防震最極致的方法。飛船型防風罩由三個基本部分組成。首先是內部的防震架（shock mount），能避免麥克風受震動所影響。然後是中空管，帶有一層薄的織物膜將防震架和麥克風封起來。這個管狀物在麥克風周圍形成一小圈靜止的空氣。當外部的風進入麥克風時，必須先穿過管狀物的織物（在那裡失去能量），然後擾動麥克風周圍靜止的空氣（失去更多能量）。最後一層保護就是包住中空管的防風罩。大多數的防風罩都有手持握把，又稱為手槍握把，方便拿握，也可以安裝在收音桿（boom pole）或麥克風架（microphone stand）上。飛船型防風罩可用於室內，但在室外搭配防風套使用時的擋風效果最好。

▲ 飛船型防風罩

防風毛罩

比起防風海綿，防風毛罩（fur windshield）更能阻絕風和空氣流動。以人造毛取代海綿，麥克風便能不受制於風的影響。專業錄音師在室外用麥克風卻沒有裝上防風毛罩的情形相當少見。

防風毛罩有各式各樣的形狀與尺寸，不同製造商有不同的名稱。知名麥克風製造商羅德麥克風（RØDE Microphones）所生產的防風毛罩有許多特殊的名稱，例如死貓（Dead Cat）、死小貓（Dead Kitten）、死袋熊（Dead Wombat）等等。據說，之所以會取這些名稱，是因為這些防風毛罩看起來像是被車撞死的動物。

▲ 包覆飛船型防風罩的防風毛罩

大多數手持錄音機都附有符合內建麥克風尺寸的專用防風罩。這對減少風噪聲很有幫助，但如果想要強化保護麥克風的性能，可升級到像 TASCAM 的 WS-11 這類的防風罩，它適用於大多知名品牌的手持錄音機。在室外錄音的時候，防風絕不可少。

▲ 不同類型的防風毛罩

■ 手持雜音

大多數麥克風都非常敏感，如果搖晃或過度接觸它們時，就會產生隆隆聲。這被稱為「手持雜音」（handling noise）。以下這些工具可以幫助減少手持雜音：

1. 防震架
2. 麥克風架
3. 收音桿

防震架

　　為了減少手持雜音，你可以使用防震架，它是利用橡皮圈來隔離麥克風和腳架，吸收震動。有些防震架可以用在手持錄音機，如果負擔得起，這會讓你更容易獲得更好的聲音。

▲ 防震架

麥克風架

　　麥克風架可以幫你減輕很多負擔。當久握麥克風或手持錄音機時，手臂就可能負荷不了。這會導致手不穩，在錄音中產生手持雜音，更糟的是——你的手臂可能因為太疲勞而無法將麥克風對準正確的位置。使用麥克風架可以解決這兩個問題，它可以在整個錄音過程中保持麥克風指向同一個位置，而不會讓你的手臂受傷。在錄製長時間的環境音時特別有用。

補充說明：將手持錄音機安裝在麥克風架上，可能需要特殊的麥克風螺紋轉接頭。可以上網至 www.guitarcenter.com 或 www.bhphotovideo.com 找到這些轉接頭（譯注：或者搜尋「麥克風架轉接頭」）。

▲ 麥克風螺紋轉接頭

　　雖然麥克風架很好用，但麻煩的是你必須隨身帶著它。如果不介意多扛一袋裝備的話，準備麥克風架會有很大的好處。五分鐘乍聽不長，但真的拿著麥克風固定不動時，就會知道五分鐘長到像過了一個小時。

　　具有懸臂支架的麥克風架最好使用，因為它提供了更好的麥克風定位選擇。這裡提供一個防止懸臂支架下垂的實用技巧。懸臂支架的長端指向，與用於鎖緊懸臂支架的控制桿要同個方向。當地心引力將麥克風向下拉時，將使控制桿固定得更緊，這樣麥克風就不會下垂或掉落。記得使用底部是三腳架的麥克風架，以增加穩定性。使用懸臂支架時，請將懸臂支架放平，與腳架的其中一支腳平行，以防麥克風架倒下。

▲ 有懸臂支架的麥克風架

收音桿

　　收音桿（又稱釣魚桿）是可伸縮的麥克風架，必須手拿著收音。由於是手持式，所以要避免手持造成的雜音。使用收音桿的好處是可以讓麥克風更接近收音的位置。收音桿有不同的長度，有些甚至能延長到二十英尺。收音桿是拍攝電影對話的主要工具之一。

　　收音桿很適合用來錄製樹梢的鳥鳴、跟隨溜滑板的人，或將桿子伸向泳池泳客的上方進行收音。你可以用防震架將麥克風或手持錄音機固定在桿子末端。收音桿通常和外接式麥克風一起使用。如果將手持錄音機設置在收音桿末端，會無法按下錄音機的操控鍵，也無法進行調整，還需要用耳機延長線連接到桿子末端。不過有些錄音機附有遙控器，可從遠端操控。

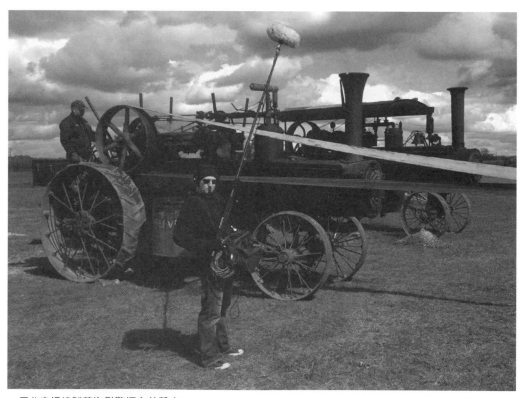

▲ 用收音桿錄製蒸汽引擎煙囪的聲音

外接式麥克風

多數手持錄音機都有 XLR 插孔（XLR jack），可以讓你插接外接式麥克風。市面上有數百種不同的麥克風型號供你選擇，它們以不同的方式收音。唯一的問題是，有時麥克風比手持錄音機貴。

每種麥克風都有優點和缺點。有些品質較好；有些有獨特的指向性；有些以單聲道錄音，有些以立體聲錄音，也有以六個聲道錄製環繞聲。以下介紹幾種可以嘗試的麥克風類型：

槍型麥克風

槍型麥克風（shotgun microphone）具有高度指向性，主要能減少來自麥克風側面的大量聲音。這種設計使這類麥克風成為戶外錄製對話和聲音的最佳選擇。

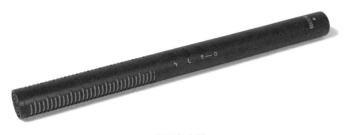

▲ 槍型麥克風

立體聲麥克風

　　立體聲麥克風（stereo microphone）有兩個小的振膜拾音頭，可以捕捉兩個單聲道訊號，進而產生立體聲音像（stereo image）。拾音頭通常放在固定的交叉式（XY）指向性之中，但有些麥克風能夠調整立體聲音像的寬度。如果你知道怎麼調整，可以嘗試不同的位置，聽聽看自己最喜歡哪種聲音。如果不確定，就將麥克風保持在 XY 位置。

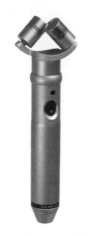

▲ 立體聲麥克風

大振膜麥克風

　　大振膜麥克風（large diaphragm）通常在錄音室中使用，常用來錄製歌曲的人聲（vocal）和擬音音效。這些麥克風有一英寸或更大的振膜（也叫做拾音頭）。

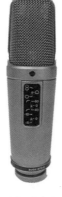

▲ 大振膜麥克風

小振膜麥克風

小振膜麥克風（small diaphragm）的拾音頭尺寸小於一英寸（通常約半英寸），一般在錄音室使用，有時也用來錄製現場音樂。

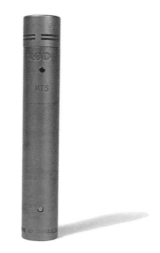

▲ 小振膜麥克風

雙耳麥克風

雙耳麥克風（binaural microphone）的外觀看起來就像人的頭部，透過頭部兩側的兩個麥克風，來模擬人類聽聲音的方式。錄製的聲音必須用耳機聆聽，因為喇叭播放的效果通常不佳。

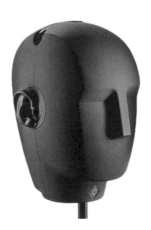

▲ 雙耳麥克風

水下麥克風

　　水下麥克風（hydrophone）是一種防水麥克風，用於水中錄音。雖然使用一些技巧，也能用一般麥克風進行水中錄音，但在水中工作時最好使用水下麥克風。

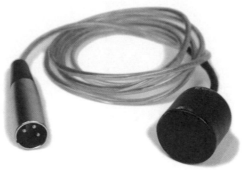

▲ 水下麥克風

接觸式麥克風

　　技術上來說稱為壓電麥克風（piezoelectric microphone）或拾音麥克風（pickup microphone）。接觸式麥克風（contact microphone）的特別之處在於，是通過固體而非氣體來錄音。和其他麥克風不同，需要用膠帶或專用黏土將接觸式麥克風固定在物體上才能進行錄音。這種麥克風很適合用來做實驗。

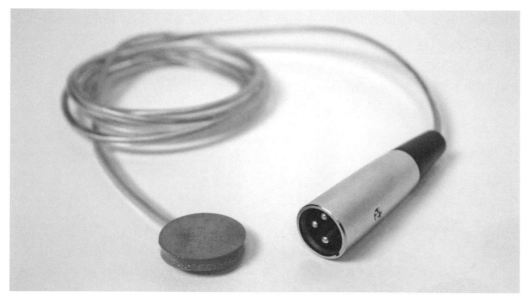

▲ 接觸式麥克風

拾音器線圈麥克風

有時也稱為線圈拾音器，拾音器線圈麥克風（pickup coil microphone）和接觸式麥克風都是特殊型麥克風。拾音器線圈麥克風被用來錄手機或電腦硬碟的電子訊號，那些聲音通常很難察覺。大多數的拾音器線圈麥克風都有內建吸盤，可以將它固定在平面上。這種麥克風也很適合用來實驗，因為它揭露了一個我們通常聽不到的聲音世界。

音壓式麥克風

音壓式麥克風（pressure zone mic，簡稱 PZM）是專門設計成適合放在靠近邊角處（例如桌面或牆面），用於收錄該區域超廣範圍的聲音。因此，又被稱為平面式麥克風（boundary microphone），也經常設置在冰球場的圍板上，用來收錄比賽進行中的聲音，或放在錄音棚前方，收錄演員的對話。

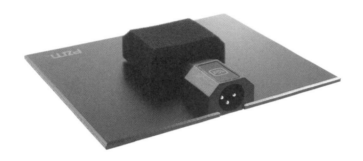

▲ 音壓式麥克風

領夾式麥克風

領夾式麥克風（lavalier，簡稱 lav）是專為演員、訪談或是實況轉播表演而設計的小型麥克風。在錄製音效上，領夾式麥克風相當實用，可以黏貼到物體上以錄下非常近距離的聲音。

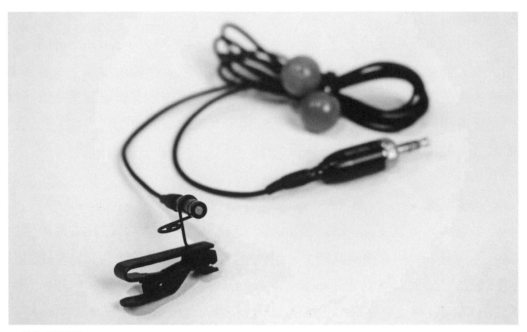

▲ 領夾式麥克風

■ 錄音機

錄音機是錄音套組的核心。所有音訊（audio）都會從這個裝置進出。麥克風的訊號會透過錄音機的輸入（input）進到錄音機中。訊號將記錄在錄音機內部的儲存媒體（storage medium）上。可以透過耳機輸出來監聽聲音。基本上，錄音機就是你的移動工作室。

數位儲存

現在，所有現代的錄音機都是數位。換句話說錄下的聲音在錄音機上都會被轉換成數位格式，儲存在錄音機內部或可插拔式記憶卡，例如 SD 卡上。在類比錄音帶（analog tape）時代，錄音內容會被儲存在錄音帶裡，做為原始檔案。當你想使用錄音內容時，需要從原始錄音帶複製出來。類比錄音帶經重複使用後，音質會變差，因此一般不太用來錄音。不過，數位儲存則不

同，不論是儲存在錄音機內部或是外接記憶卡裡，音質都不會受到影響，可以重複使用。也就是說，當要使用記憶卡時，要先確認哪些檔案已傳輸出來備檔。如果不這樣做，下次錄音時就可能發生儲存空間不足，更糟的是，忘記先傳輸檔案就直接刪除苦心錄製的聲音。因此，請養成結束錄音專案前傳輸檔案的習慣，確認完成後再將器材收起來。

錄音機設定

每一台錄音機的按鍵和選單都不盡相同。有些錄音機只有幾種功能，有些則有很多可以更改和調整的選項。當入手新的錄音機時，最好花一點時間好好了解所有的選單和按鍵功能。如果有任何不明白的地方，一定要參考使用說明書。

以下是大多錄音機有的按鍵和選單列表、以及如何使用的一些技巧：

1. 內建式／外接式麥克風（Int./Ext. Mic）
2. 麥克風級／線級（Mic/Line Level）
3. 虛擬電源（Phantom Power）
4. 低頻削減／高通濾波器（Low Cut/High Pass）
5. 錄音、停止、暫停（Record, Stop, Pause）
6. 檔案類型（File Type）
7. 取樣頻率／位元深度（Sample Rate/Bit Depth）
8. 麥克風錄音音量／輸入音量（Microphone Recording Level/Input Level）
9. 耳機音量（Headphone Level）
10. 單聲道／立體聲（Mono/Stereo）
11. 內建喇叭（Internal Speaker）

內建式／外接式麥克風

你可以使用內建式麥克風（internal microphone），或透過錄音機上的 XLR 輸入（XLR input）連接外接式麥克風（external microphone）。

麥克風級／線級

這個功能可以選擇 XLR 輸入的訊號類別。XLR 插孔是專業麥克風的標準接頭。有些混合插孔既具有 XLR 又有 TRS（通常稱為 1/4 英寸）插孔。可以讓你用 XLR 來連接麥克風（麥克風級）或用 TRS 來連接音訊裝置（線級）。

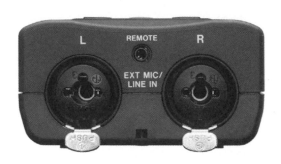

▲ TASCAM DR-40 手持錄音機的 XLR/TRS 混合插孔

虛擬電源

有些麥克風需要稱為「虛擬電源」的獨立電源，才能正常運作。如果你有使用外接式麥克風，請翻閱麥克風說明書確認是否需要虛擬電源。如果需要，就要透過錄音機的選單或錄音機上的外部開關來打開虛擬電源。否則，麥克風將無法正常運作。請注意，有些麥克風附有內建電池槽，可以透過虛擬電源為麥克風供電。如果你決定用內建電池，請確保電池是新的，並檢查麥克風上是否有開關來打開虛擬電源。如果你的麥克風或錄音機沒有提供虛擬電源，可以購買外部虛擬電源供應器。

低頻削減／高通濾波器

　　低頻削減（也稱做「高通」）濾波器能讓錄音機減少接收低頻的量。因為是削減低頻率，讓較高的頻率通過而不受影響，因此這個功能有兩個名稱。雖然使用防風罩能大幅減少來自風的低頻隆隆聲，但有時還是需要削減低頻量來減少隆隆聲。當聽到有來自附近大卡車、冷氣運轉的低頻聲時，低頻削減也很有用。一般來說，除非必要，否則應盡量避免使用低頻削減，因為缺乏低頻的聲音聽起來很單薄。

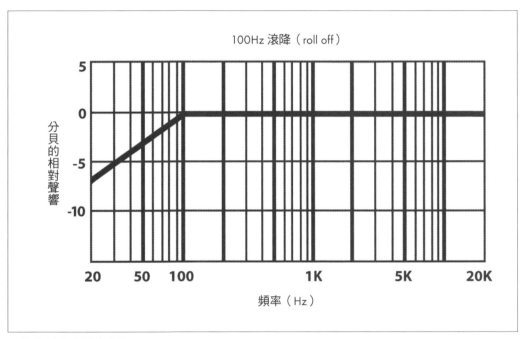

▲ 高通／低頻削減濾波器

錄音、停止、暫停

　　錄音、停止和暫停鍵應該無須說明也知道是什麼功能；不過，有些錄音機的同一個按鍵可能有不同的功能。例如，在某些錄音機上，按下「錄音」鍵是讓錄音機進入待機模式，這時候你可以查看音量大小及聆聽麥克風的收音狀況，實際上還沒正式錄音，除非再按一次錄音鍵。有些錄音機則是以暫

停鍵來開始新的錄音片段。最好參照錄音機的使用手冊,並試試看這些按鍵,以便熟悉器材上的各種功能。

錄音的首項重點就是確定你正在錄音。有些錄音機進入錄音後會亮紅燈或顯示錄音時間的計時器。每次一定要先確認現在是否正在錄音。你大概會很驚訝,即使專業人士有時也會忘記按下錄音鍵。

檔案類型

設定存檔格式時通常可以選擇業界常用的檔案格式 .wav 檔(發音同「wave」)或一般檔案格式 .mp3 檔。由於 MP3 檔經過壓縮,檔案小很多,因此占用的儲存空間只有 .wav 檔的 5%。不過,WAV 檔沒有經過壓縮,錄音品質更好,而且在後續進行編輯和處理音效時,不會發生錄音品質損毀的狀況。即便你計畫日後要以 .mp3 檔來呈現這些聲音,最好還是以 .wav 檔的格式進行錄音。請記住,在完成編輯後,你可以隨時將高品質的 .wav 檔轉成 .mp3 檔。因此,如果可以選擇的話,一定要用 .wav 檔的格式錄製。

取樣頻率/位元深度

數位錄音機每秒鐘會對收到的聲音提取一定數量的樣(就像是拍「快照」),並轉換為數位資料,再將它們拼接在一起,形成我們所聽到的連貫聲音。錄音機每秒得到的快照或取樣的數量,就稱為「取樣頻率」。

CD 音訊的標準取樣頻率為 44.1kHz,代表錄音機每秒拍攝 44,100 張快照。這數量聽起來好像很多,但專業音訊通常是以每秒高達 96,000 次,甚至 192,000 次的取樣頻率進行錄音。取樣頻率愈高,記錄的資訊就愈多。這在之後進行編輯和處理聲音時非常有用,尤其是打算替聲音做很多音高轉移和處理的時候。只有一個問題要留意,就是較高的取樣頻率會用掉更多的儲存空間。例如,96kHz 取樣頻率是 44.1kHz 的兩倍多,因此需要的儲存空間也是兩倍多。無論如何,你都必須以 44.1kHz 的取樣頻率來錄音,才能將人類

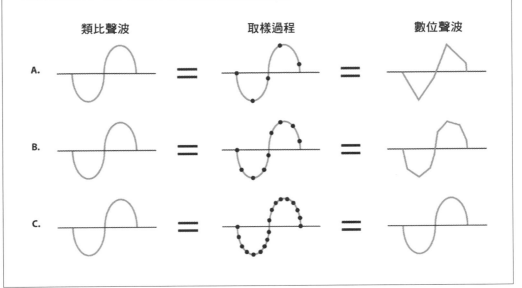

取樣點愈多（取樣頻率愈高），數位音訊的呈現就會愈接近原始聲波

A: 低取樣頻率（如 22kHz）所重建的數位音訊聲波
B: 標準取樣頻率（如 44.1kHz）所重建的數位音訊聲波
C: 高取樣頻率（如 96kHz）所重建的數位音訊聲波

| 類比聲波 | 取樣過程 | 數位聲波 |

▲ 取樣頻率

的聽覺範圍完整地錄下來。

　　假使取樣頻率是每秒取得的聲音快照數，那麼位元深度就是這些快照的整體解析度。我們稱它為位元深度（bit depth），因為錄音機每秒記錄每一個取樣振幅是以位元制（1 和 0）來定義的緣故。位元深度愈高，錄音機愈能精準確知每個取樣的振幅。

　　CD 音訊通常使用 16 位元深度（16 bit），每個取樣的振幅有 65,536 個不同的值。另一方面，標準藍光電影可以到 24 bit，取樣有 16,777,216 個值。和取樣頻率的情況相同，位元深度愈高，需要愈大的儲存空間。在提到音訊的取樣頻率和位元深度時，一般會用 16 ／ 44.1 或 24 ／ 96 來表示，而不是

寫成或說成 16 bit ∕ 44,100Hz 或 24 bit ∕ 96,000Hz。

MP3 檔是壓縮過的格式，通常以位元速率（bit rate）進行測量，而不是以取樣頻率和位元深度。MP3 的位元速率在每秒 96 到 320Kb 之間，而每秒 160Kb 可以說是公認的 CD 品質。CD 音訊是 16 ∕ 44.1kHz。專業音訊通常是 24 ∕ 48kHz 或 24 ∕ 96kHz。

如果不確定該用哪種取樣頻率和位元深度，剛開始可以嘗試用 24 ∕ 48kHz。如果你打算成為一名專業的音效製作人，最好從現在開始就這樣做。還可以嘗試用 24 ∕ 96kHz 來錄製，當以一種稱為「音高轉移」（pitch-shifting）的過程非常緩慢地播放音檔時，你是否能聽出差異。我們之後會更詳細討論這個部分。

麥克風錄音音量∕輸入音量

麥克風的敏感度可透過調整「麥克風錄音音量」來控制。有些錄音機是推桿形式，有些則是旋鈕，而有些是開關。這些都能改變錄音時的麥克風音量。

耳機音量

大多數的錄音機是透過旋鈕或推桿來控制耳機的音量。就我的經驗法則，在戴上耳機時，請務必將音量關閉或盡可能調到最小聲。接著，逐漸調高耳機的音量。這麼做可以防止耳朵不小心暴露在過大的音量中。

注意：暴露在過大的音量會對耳朵造成永久性損傷。一定要以適中的音量來聆聽。

單聲道／立體聲

　　這個選項是決定錄製的檔案是單聲道（只用一支麥克風，或是將輸入 [input] 錄在單一音軌）或立體聲（用兩支麥克風，或是將輸入錄在兩個音軌）。如果是用兩個 XLR 輸入搭配外接式立體聲麥克風或兩個單聲道麥克風，就要選擇「立體聲」。用手持錄音機的內建麥克風，也要選擇「立體聲」。但只使用一支單聲道麥克風加上一個 XLR 輸入，就要選擇「單聲道」。在使用單聲道麥克風錄音時，大部分的錄音機都會將單聲道輸入預設為「左聲道」（left）或「音軌 1」（channel 1）。

補充說明：有些錄音機可以用兩個以上的音軌進行錄音，但為了說明上的方便，本書會把重點放在單聲道和立體聲。

▲ 立體聲音檔

▲ 單聲道音檔

內建喇叭

　　多數手持式和攜帶式錄音機都有內建喇叭的功能選項。在你和朋友一起聽回放錄音時很好用，但錄音時一定要將內建喇叭關掉。否則可能會產生回授（feedback）。話雖如此，如果你聽到回授聲，記得把它錄下來。

錄音音量

　　所有錄製的音訊都會以負數表示。這些數字又稱為音量，可知目前的聲音是否太小或太大。錄音機上的音量是顯示錄音機從錄到的聲音所接收的振幅。幾乎每台錄音機的音量刻度都是從 -INF（代表負無限大或是絕對靜音）到 -0dBFS。dBFS 或「滿刻度分貝」（decibel full scale）是用來測量數位音訊的特殊分貝形式，通常在錄音機上只會顯示為「dB」。-0dBFS 是錄音機發生削峰失真（clip）之前能接收的最大振幅。所以一定要將錄音控制在 -0dB 以下。一旦錄音出現削峰失真，就表示這段音訊已經損毀，而且通常無法修復，就算用非常昂貴的設備也沒辦法復原。

▲ 滿刻度分貝計

雖然每台錄音機的音量表看起來可能有一點不同，但一般來說大部分的錄音必須盡量保持在 -25dB 至 -10dB 的範圍內，從視覺上來看，音量大約落在刻度的 70% 到 90% 之間。透過控制錄音機上的麥克風音量來調整錄音的音量。請記住，本來就很小聲的聲音，例如夜間蟋蟀的叫聲或鐘表的滴答聲，可能不會達到這個範圍。有些聲音甚至不到 -30 或 -40dB。不過沒有關係，極小聲的聲音本來就應該聽起來很安靜。盡可能錄下最佳的音量，並且記得檢查錄音的音量，以確保所有的辛苦不會白費。

■ 耳機

耳機有各種不同的造型和尺寸，價格從五美元到幾百美元不等。最好的耳機應該要能完整地包覆耳朵。身為音效錄音師，當然還要能聽到麥克風收錄的聲音，就像攝影師在構圖時要能看到拍攝的畫面一樣。完整包覆耳朵的耳機在這方面的表現最佳，因為它們有助於阻擋其他聲音進入耳朵。另外，Direct Sound EX-25 這類的耳機能減少耳機外部傳來的噪音，讓你專注於耳機內的聲音。

▲ 耳機

耳塞式耳機可以使用於緊急情況時，但工作時最好還是用能包覆耳朵的耳機。包覆式耳機內的喇叭也比耳塞式大，可以聽到更多正在錄製的聲音頻率。

補充說明：每副耳機或喇叭表現聲音的方式都不同，專業耳機的設計目的是盡可能準確地重現聲音。

你不必花大錢買一副厲害的耳機。電影業的業界標準配備是 Sony MDR-7506，一副只要 80 美元。不宜選擇標榜可以提升音質、或價格昂貴的品牌耳機。這類耳機無法讓你準確判斷聲音，因為真實的聲音被改變了，透過耳機會讓聲音變得「更好聽」。這樣說來你還能省下一大筆花費。

聆聽音量

用耳機聽音效或音樂時，只要音量過大就可能傷害你的耳朵。毫無疑問，除了多加注意音量之外，沒有別的方法可以避免。你或許會以為自己沒有不適，但世上有很多搖滾明星和錄音師就是因為長期在過大的音量中工作，導致上了年紀後失去了聽力。如果你喜歡錄音和聽音樂，將來也想從事相關工作。那麼，為了將來的自己著想，請將耳機的音量調小一點。

遺憾的是，耳機的音量設定沒有一定標準。每台錄音機都不同。請用你的錄音機進行試驗，找到最佳的音量。先從低音量或靜音開始，再逐漸增加音量，直到聽起來既悅耳又不會不舒服為止。記住，大音量突然爆出時，耳機還會把音量放大，千萬別因此傷害了自己的聽力。

有了這些建議、及準備一副好的耳機和一台手持錄音機，現在你可以開始錄製音效了。

────── 尚 恩 的 筆 記 ──────

　　整體來說，我在這個章節學到不同類型的設備及錄音相關的技
巧。個人認為可以用現有的設備開始錄音，但添購好的器材也很重
要。我很喜歡帶著手持錄音機和耳機出門，錄下任何新發現的聲音。
這樣簡單的方式讓我用基本的裝備就可以錄得很開心，器材也不用
太過講究。不過，了解你的器材，以便外出錄音時正確使用非常重
要。

3 音效的錄製與執行

■ 自主音效與表現音效

製作音效時，會將錄音分為兩種類型。一種是自主音效（autonomous sound）。自主音效一詞是比較華麗的說法，表示聲音是自行產生，只是把它錄下來，因此幾乎無法控制這類聲音。自主音效的例子包括：鳥鳴、飛機飛過頭頂的聲音、以及路上車聲。另一種是表現音效（performed sound）。這類是可以控制的聲音，因此可以藉由操控來達到預期的結果。表現音效的例子包括：開門與關門聲、水槽流水聲、以及開關各種東西的聲音。在表現音效中，你可以控制要產生什麼效果、在何時產生、如何產生以及要持續多久。讓我們進一步探討這兩種音效。

自主音效

錄製自主音效非常不容易，因為你無法控制什麼時候發生，甚至也無法預測會發生什麼事，所以必須對可能發生的情況有所準備，以迎接隨時的突發狀況。有些錄音機有預錄（pre-record）功能，可在你按下錄音鍵之前保持在錄音狀態，並將一定秒數的音訊存到暫存區。當按下錄音鍵開始正式錄音後，音訊片段會從按下錄音鍵前的幾秒鐘開始錄製，確切的時間點則是根據錄音機預錄功能已設定的秒數。每台機型的預錄時間都不同，請務必查看使用說明書。預錄功能的好處是確保不會錯過意外出現的聲音（例如飛機從天上飛過）。請注意，使用預錄功能會消耗錄音機的電池壽命，因為那會讓這台裝置持續在錄音狀態的緣故。

　　錄製自主音效時，要留意周圍環境以免錯過任何聲音。雖然自主音效不受我們控制，但不代表我們不能事先計畫如何進行錄音。以下是一些自主音效及如何進行錄製的例子：

- 飛機聲
- 鳥叫聲
- 蟋蟀聲
- 社區周圍環境音
- 校車站牌周圍環境音
- 天氣聲

飛機聲

　　通常很難做事前規劃，除非你知道飛機的航線和飛行時刻表。若能掌握這些資訊也有助於判斷何時較有機會錄到飛機飛過上空的聲音。如果急需飛機的聲音，可以直接去機場，找一個在機場外、但靠近跑道的地方進行錄音。的確，你無法指引飛機怎麼飛或飛到哪，但你可以在錄得到飛機聲音的範圍內隨機應變行動。

鳥叫聲

　　鳥好像總是在我們開始錄音時停止鳴叫。然後，牠們可能飛走或就此安靜下來，但當開始錄其他聲音時，牠們又開始鳴叫。如果你想錄鳥叫聲，最好選在牠們最愛嘰嘰喳喳叫的時候。通常是清晨時分，太陽升起或日出前、以及傍晚接近日落的時候。

蟋蟀聲

　　和鳥類不同，蟋蟀鳴叫通常一時半刻不會停下來。錄製蟋蟀聲的最佳時間是晚上，這是牠們最活躍的時候。可能的話，你可以抓一隻蟋蟀，把牠帶到安靜的地方進行錄音。有了一隻蟋蟀的叫聲之後，就能透過編輯，讓聲音聽起來像是樹林裡有成群蟋蟀的感覺。

社區周圍環境音

　　社區周圍充滿著小孩玩耍、狗叫、割草機和灑水器等各種環境音。召集社區居民重現這些聲音的難度實在太高，幾乎不可能。但是，你可以在通常會出現這些聲音的時段進行錄音。大多數的社區居民平日都要上班或上課，所以週末是錄製社區周圍環境音的最佳時機。錄音時，不太可能控制所有聲音都按照你的安排出現，但你可以透過編輯合成一段很長的片段，製作出包含你想要的聲音在內的自訂音效。

校車站牌周圍環境音

　　如果想要錄學生下車的聲音，你需要提早到校車站牌來設置錄音機。將麥克風架在校車抵達並打開車門的同一側街道上。如果錄音設備太顯眼的話，他們很有可能會停下來問你在做什麼。不幸的是，他們的聲音也會被錄進去，例如「嘿，你在做什麼？」或「這是麥克風嗎？」，偏偏這些聲音並不怎麼有用。因此，盡量將錄音機放在較不明顯的位置，例如附近的樹叢裡，或朝向校車站牌的郵箱旁。如果你只要錄校車經過的聲音，可以將麥克風架在離站牌遠一點的位置，這樣就可以在校車靠站之前錄到較長一段車子經過的聲音，也不會錄到學生在校車站牌附近的談笑聲。

天氣聲

　　天氣可能是最難預測的自主音效，因為即使是氣象預報員也無法確定何時會有大雷雨。他們能做出推測，但從來不會完全準確。如果你需要錄雨聲等這類天氣聲，請在暴風雨來臨時準備好器材。錄製雨聲最好的位置就是家裡車庫裡面，而且要把車庫門打開。這樣既不會弄溼錄音設備，也能順利錄到雨聲。

　　雨聲基本上就是水滴落在平面上的聲音。如果家裡有鋪設水泥車道，你會聽到水滴落在水泥上的聲音。如果車道是泥土地，則會聽到水滴落在泥土的聲音。如果車庫外有一台車停在車道上，你會聽到水滴落在車上及車道地

面的聲音。

　　重現雨聲的一個好方法是利用花園的噴水器具，具有噴水器噴頭的水管可以錄製水噴灑在各種表面上的聲音。透過循環（loop）和疊加（layer）的效果，營造出傾盆大雨或綿綿細雨聲。

表現音效

　　音效品質好壞很大程度取決於聲音如何表現。表現音效可以是最好的音效，因為你可以完全掌控聲音。表現音效的手法源自於電影業，是一種稱為擬音音效的過程。

傑克·佛立

　　「Foley」（擬音音效）的由來是來自傑克·佛立（Jack Foley）。1930年代，他在環球影業（Universal Pictures）工作之際，因開創擬音音效藝術而聞名。他工作的錄音棚就是專門用來為環球影業製作的電影創作音效，由於這是他的工作室，因此這個房間就被稱為「佛立的錄音棚」（Foley's Stage）。此後，佛立的錄音棚這個名字流傳下來，現在大型的音效後製公司幾乎都使用這個名字，「Foley」也變成為螢幕上的動作創造音效的代名詞。

　　專業的「佛立錄音棚」都會設置隔音，用來阻隔房間外的所有聲音。由於房間的裝潢已經過聲學處理，因此能夠消除室內所產生的殘響（reverberation）。一般錄音棚的地板也會鋪上各種不同的材質，方便製作音效，例如木頭、大理石、水泥、地毯，甚至泥土。由於擬音工作必須一邊觀看螢幕一邊錄製創作音效，因此錄音棚通常也會有大型電視或螢幕。

　　二十一世紀以降，隨著音效產業的蓬勃，音效錄音師開始將原本在室內觀看螢幕邊錄製擬音音效的場所搬到戶外，在戶外也能運用這種技巧製作出各式有趣又有用的擬音音效，包括那些原本需要邊觀看螢幕上的動作才能錄

製的音效。不論是電影、電視節目或電玩遊戲，擬音音效都非常重要，將這類音效納入你的音效庫中，會有助於製作出更好的音效。

擬音音效的藝術

製作擬音音效的重點在於，必須找到該物體的音效或「聲音」。找聲音的方法很多，可以透過摩擦、扭轉、轉動、彎曲、滑動、搖動、甩動，甚至（在許可的前提下）將物體敲碎。記得要仔細聽這些聲音，不能用眼睛來判斷，因為觀眾不會知道這些音效如何被製作出來，但聽得見這些音效。何況看起來很有趣的物體並不代表會發出有趣的聲音。

製作擬音音效的道具非常重要，因為它就是做出好音效的關鍵。擬音師（執行擬音音效的人）通常會搜羅許多製作擬音音效的道具。每件道具都能做出很特別的音效，有時候甚至能做出好幾種不同的音效，而找到好道具的訣竅在於用心聆聽每件道具的聲音。有些物件能發出意想不到的聲音，請發揮你的想像力。

以下介紹一些擬音棚常用的道具及能製作出怎樣的音效：

錄音帶的磁帶或條狀玻璃紙

這種薄的塑膠材質能做出在草地上走路的音效。

玻璃紙

玻璃紙可做出柴火劈啪作響的音效，這是早期迪士尼卡通常用的古老技巧。

椰子

椰子大概是製作擬音音效時最常用的道具。把椰子對半切開並挖掉椰肉，兩個半圓形的椰子殼能製作馬蹄的噠噠音效。

▲ 使用椰子殼錄製馬蹄聲

玉米澱粉

玉米澱粉能製造在雪地裡走路的逼真音效。許多擬音師都曾在加州天氣暖和的日子，用玉米澱粉打造雪景，錄下走在上面的腳步聲。這幾乎成了好萊塢的傳統。

水果和蔬菜

幾乎所有的好萊塢大片都會使用的血腥音效，其實是蔬果被輾壓、擠扁或打爛的聲音。以下簡短介紹幾個常被用來擬音的蔬果：

蘋果

蘋果非常適合用在啃咬或咀嚼的音效。手拿著蘋果靠近麥克風，然後大口咬下就可以將聲音錄下來。

高麗菜

高麗菜葉能發出很棒的清脆聲，特別是將好幾片葉子捲在一起的時候。高麗菜最棒的用途之一就是製作頭顱掉落的音效。當演員對白說：「把他們的腦袋砍了」時，就可以拿出高麗菜。

芹菜

扭轉一根芹菜梗可以做出很逼真的骨頭斷裂聲。一次扭轉好幾根芹菜梗可以得到更好的效果。

甜瓜

甜瓜也能做出頭顱掉落的音效。甜瓜的果肉和汁液可以營造血肉飛濺的音效效果。通常摔幾次後裂縫會愈來愈大直到裂成兩半，繼續錄下掉落的聲音，盡量將露出果肉的開口朝下用力摔，就能錄到很棒的飛濺聲。

▲ 蔬菜可用來製作拳擊、打爛和骨頭斷裂的聲音

橘子

將橘子對半切開後再擠壓,可以做出很好的壓扁聲。

西瓜

西瓜很適合用來錄製刺破、摔落的聲音,或挖出果肉做出生動的血肉噴濺聲。

補充說明:用蔬果製作音效時,最好準備垃圾袋和毛巾以便清理善後。記得在麥克風上套上防風罩,以避免果肉噴到麥克風。

熱水袋

將已充氣的熱水袋摩擦光滑的表面,例如流理台或拋光的水泥地板,可以做出很逼真的輪胎摩擦聲。

▲ 利用熱水袋錄製輪胎摩擦聲

報紙

將報紙捲成條狀，當做棍棒相互敲打或用拳頭打在捲成條狀的報紙上，能做出拳擊重擊的音效。捲成條狀的報紙打在皮夾克或老舊皮沙發等材質上，能做出更扎實的聲音。

岩鹽

在岩鹽上走動可以製造逼真的碎石地效果，使腳步聲帶有砂礫聲。

生鏽的鉸鏈

鉸鏈非常適合製造金屬的嘎吱聲。重點是必須生鏽。如果沒有生鏽的鉸鏈，可以將鉸鏈放進裝有水的桶子裡，放在戶外幾個月至一年，就能獲得生鏽的鉸鏈。

鞋子

腳步聲是擬音中的基本音效。有些擬音師甚至擁有數十雙鞋子，以便為角色做出完美的腳步聲。如果找到一雙聲音聽起來很適合的鞋子，但不是你的尺寸時，可以將鞋子套在手上來製作音效。

釘槍

槍枝既昂貴又具有危險性。一種安全而且比較沒有破壞性的方式，就是用釘槍做出槍掉落地上的聲音。

吸管

用吸管對著一杯水吹氣就可以做出完美的氣泡聲。吸管插入水中愈深，聲音就愈低沉，吹氣的力道也會影響聲音。

竹掃把

竹掃把上的刷毛可用來模仿樹葉搖動，做出沙沙作響的樹葉聲。

木棒

　　在麥克風前快速揮動木棒能做出不錯的揮擊聲。揮動木棒的速度、木棒長度和寬度都會影響聲音。

　　這些只是擬音師在工作中使用的數千種道具的一小部分而已。優秀的擬音師一定有許多多年搜集來的道具。從現在起開始收藏你的道具，可以向朋友和家人徵求不要的東西，或去一些地方挖寶，例如義賣活動、二手商店、跳蚤市場和車庫拍賣。丟掉任何東西之前，請先想一想它能不能拿來製造音效。這可以幫助你養成聽物品聲音的習慣，並給予你大量的聲音素材。你會對自己的道具收藏突然間迅速增加而感到吃驚。

▲ 錄製木棒的聲音

執行音效的技巧

用什麼樣的方法錄製並不重要，重要的是錄到什麼樣的聲音，它將影響製作出的音效品質。如果聲音不怎麼樣，製作出的音效大概也不怎麼樣。就技術方面固然可以修復，但執行起來相當困難，有時候甚至無法修復。因此，首要之務還是要先有好的聲音來源和確保效果，再思考技術層面的問題。

以下是一些製造音效的技巧：

盡情舞動

幾乎任何東西都能發出聲音。關鍵在於該怎麼用這個東西製造聲響。有些物體可以發出非常酷的嘎吱聲、脆裂聲和低沉的聲音，但需要採用一些方式，例如移動、扭曲、旋轉、彎折，或以其他方式對物體施力才能發出各種不同的聲響。花一些時間用你的道具進行實驗，看看自己能用它做出什麼聲音。實驗時記得錄音，以免製造出有趣的聲音，但想錄下來時卻無法重現。此外，門和其他有鉸鏈的物件在使用幾次後，就經常發不出嘎吱聲。請謹慎執行並確保製造音效時都有錄音。

憋氣

要密切注意自己的呼吸。雖然你不會特別注意到自己的呼吸聲，但麥克風能清楚地接收微弱的聲音。錄音時若不注意自己的呼吸聲，特別是錄製安靜的聲音時，呼吸聲就會被收進錄音中。一個常見的技巧是錄音時憋氣。當錄製時間較長無法憋氣時，要盡量緩慢、輕輕地換氣。此外，用嘴巴呼吸有時候會比用鼻子呼吸要小聲些。

避免穿會發出聲響的衣服

雖然降落傘褲已經退流行超過三十年，但一些會發出聲響的布料如今還是經常使用在流行服飾中。錄音時，請穿著移動時不會叮噹作響，或發出多餘聲音的衣服。飾品部分也是一樣，在移動或操作道具時，戒指、長項鍊和

垂墜式耳環都可能發出聲響。如果製造聲音時就聽到衣物的聲響，那些干擾雜音也會同時被麥克風收音。

注意腳步聲

在錄音過程中，若需要移動，必須留意你的腳步聲。錄音當中需要走動時，可以脫掉鞋子只穿襪子，特別是麥克風靠近腳部的時候（例如錄製拖行李箱的聲音）。即便沒有走動，只是轉移身體重心，都可能發出聲響。請務必放輕腳步。

位置，位置，位置

麥克風的擺放位置對錄音品質有很大的影響。把麥克風對著聲音的方向，並不表示就能錄到聲音來源。舉例來說，錄製打開門的聲音時，你可能會把麥克風對準門來收音，但嚴格來說門不會發出聲音，我們聽到的聲音是從鉸鏈所發出的嘎吱聲。因此，應該將麥克風對著鉸鏈，這才是聲音的來源。

音源（sound source）就是聲波產生的確切位置。請把麥克風放到不同的位置，聽聽看哪個位置的效果最好。記得用耳朵聽而不是用眼睛看。如果是比較難定位的音源，可以閉上眼睛讓自己專注在聽到的聲音上，移動麥克風找出聲音較生動的最佳位置。

貼近音源

通常，將麥克風盡量靠近音源是比較好的做法。這樣做可以減少背景噪音，也不用在錄音機上使用太多麥克風增益（microphone gain），聲音聽起來比較乾淨。

當麥克風太靠近音源時，會產生一種稱為「近接效應」（proximity effect）的現象。這會使麥克風不自然地增加低頻音，進而產生低沉的聲音。如果是錄製人聲，這種作用可以讓聲音變得更飽滿；但如果是錄製其他音源，

可能會使聲音變得低沉渾濁。這時，只需將麥克風遠離音源幾英寸，就可以消除這個現象。關於擬音音效的更多訊息，我強烈推薦同為音效師的好朋友凡妮莎・庭姆・艾曼特（Vanessa Theme Ament）所寫的《終極擬音》（The Foley Grail）。

▲ 艾曼特與維爾斯

尚 恩 的 筆 記

　　如何執行和錄音與使用哪種器材一樣重要。使用物體的方式不同，製造出來的聲音也會不同。以前常跟著老爸錄音，做過很多有趣的事，從砸電視到耍刀舞劍都有，玩得相當開心。

CHAPTER **4** 錄音十誡

在我的著作《音效聖經》中，列出錄音時必須遵守的錄音十誡。這份清單受到全球專業人士廣泛使用，它能幫助你做好事前準備並錄製出更好的聲音。

請注意！如果違反十誡中的任何一條，錄音結果可能不會太理想。

■ 錄音十誡

1. 一定要在每次錄音時預跑及後跑兩秒鐘
2. 一定要錄到超過你原本所需的素材
3. 一定要在每次錄音前打聲板，盡可能記錄下所有資訊
4. 一定要經常檢查錄音音量
5. 一定要戴著耳機監聽錄音
6. 一定要消除所有背景噪音
7. 一定不能中途停止錄音
8. 一定要將麥克風指向音源
9. 一定要在進入現場前檢查器材
10. 一定要遵守著作權法，不要違法

第一誡 一定要在每次錄音時預跑及後跑兩秒鐘

在過去類比磁帶錄音機的年代，錄音機是靠「捲動」磁帶來錄音。現在，錄音機已經數位化，也幾乎沒人使用磁帶了。但是，在專業電影拍攝現場中，當我們跟混音師表達可以開始錄音時，習慣上還是會說「roll sound」（聲音

跑帶）。錄製聲音時也會在執行動作前或正式錄音前，讓錄音機「捲動」幾秒鐘。這稱為預跑（pre-roll）。預跑是為了確保錄音機正在錄音，這是因為有些錄音機在按下錄音鍵後，會需要一點時間才開始錄音的緣故。

有些錄音機是按兩下錄音鍵才會開始錄音（按第一下只是讓錄音機進入暫停模式）。因此最好要檢查錄音機的計時器數字是否有正常跑動，以確保錄音機正在錄音。此外，在開始執行動作或錄音前，要預留幾秒鐘的無聲時間，讓自己準備好並保持安靜。你不會想在按下錄音鍵後還聽到自己四處移動的聲音。

有些人喜歡把錄製的聲音儲存成新的片段（take）。有些人則偏向在同一個片段中繼續錄製室內或現場中的其他物體聲音，並簡單標記每個新的聲音是什麼內容。大多數的錄音機可以為每一段音訊檔案做標記。如果你的錄音機沒有這項功能，可以靠近麥克風拍手或彈手指做出提示聲、以及在標記下一段錄音之前，在音訊檔案的波形中製造出明顯的峰值。兩種方式都有它的優點。將音訊分成不同片段比較好整理，在編輯過程中也較容易找到需要的部分，而在同一個片段中錄製多個聲音則比較省時。這兩種都是完全可行的方式，你可以都嘗試看看哪種方式最適合你的錄音風格。

後跑（post-roll）是指錄製完畢後讓錄音機繼續錄幾秒鐘的過程。聲音產生後要等待幾秒鐘是為了確保聲音已經完全結束。這點很重要，因為有時以為聲音已經結束，但其實還有來自房間裡的殘響（reverb），又或是正在錄的物品還沒完全靜止（例如把鍋子摔在地上的金屬聲響）。在停止錄音前，一定要確認聲音已經完全靜止。這也可以避免自噪音（self-noise，指走上前關掉錄音機的聲響）破壞了原本可能完美的聲音。

第二誡 一定要錄到超過你原本所需的素材

錄製的內容要超出預期所需（也稱為過度錄音〔over-recording〕），是

錄音一定要養成的習慣。在安靜的環境播放錄音內容，才能判斷錄音品質的好壞。可能出現背景噪音或錄音當下沒注意到的聲音。如果多錄幾個片段，也比較有機會錄到清晰的聲音。

即便你只需要一次關門聲，也建議多錄幾次，之後再挑選出最喜歡的片段。在錄下多個片段時，也可以嘗試錄一些不同的聲音。例如，輕輕地關門，然後用力關門，再大力摔門。這樣就有來自同一個物體的多種聲音效果。這可以幫助你建立自己的音效庫，包括各種執行動作所發出的聲音。你以後一定會感謝我。

第三誡 一定要在每次錄音前打聲板，盡可能記錄下所有資訊

打聲板（slating）是指將你的聲音收進片段裡，以便辨識錄音內容的動作。這點非常重要。你或許覺得自己能記住所有的錄音內容，但回放這些錄音時，你會感到驚訝自己竟然回想不起來到底錄了什麼東西。

打聲板時要盡可能錄下錄製內容的具體資訊。例如，錄製開關門的聲音時，資訊裡要包括門的類型、門的位置等細節，你可以說「木質臥室門開啟和關閉」。這將有助於你記住錄製的內容，在命名檔案名稱時也會有所幫助。

第四誡 一定要經常檢查錄音音量

隨時確認錄音機的音量大小，音量不佳可能就要重錄一次，或者將就使用音質較差的聲音。如果錄音時沒有注意音量大小，通常要等到之後編輯音檔或回放錄音時，才會發現音質不佳。

此外，因為每種聲音都不同，因此需要配合聲音來調整音量或麥克風的位置。錄音之前最好再次檢查音量，並在錄音過程中定時查看音量，特別是聲音的音量明顯不同的時候。如果耳機聽起來很大聲的話，錄音機的音量就會更高。

最好等到聲音靜止後再改變音量。錄音當中調整音量會使錄出來的聲音忽大忽小。你可以試著修復不盡理想的音量，但如果正在錄製的聲音已經很不錯的話，最好等到聲音結束後，再以較理想的音量重新錄製。說不定剛錄的聲音還是可以使用。如果是錄只有一次錄製機會的聲音（例如突然飛過頭頂的直升機），就應該調整音量，但只有在必要的情況下才這樣做。音量調整不需要精準無誤，只要在一個合理範圍內即可。

第五誡 一定要戴著耳機監聽錄音

拍照時不看相機的螢幕或取景器所拍出來的照片可能不夠清晰，或背景中有不應該出現的東西。同樣的，錄音時不聽正在錄製的內容也是毫無意義。這就是為何要戴著耳機的原因。

耳機是監聽麥克風收到的聲音。決定麥克風應該對準哪裡、或找出哪些背景聲音需要去除時非常有用。例如，當你站在房間裡時，可能不會注意到時鐘的滴答聲，但當你戴上耳機聆聽時，就會聽到時鐘或其他通常不會注意到的聲音。

此外，戴上耳機不僅是為了找出那些不該出現的聲音。在整個錄音過程中，我喜歡一直戴著耳機，即使沒有錄音也是，因為有時候我會發現一些平時四處走動時不會注意到的聲音。要養成錄音時一直戴著耳機的習慣。千萬不要以為自己耳朵聽到的就是麥克風收音的聲音。

第六誡 一定要消除所有背景噪音

背景噪音（background noise）是音效的天敵。這就是為什麼需要花費數十萬美元打造具隔音性能的錄音室。在錄音室中必須試圖消除任何不該出現在錄音裡的聲音。現場錄音則相對較有挑戰性，因為大多需要實際來到發出聲音的地方，通常周圍環境都不會太安靜，也常有噪音干擾。因此，你需要盡力消除所有可能的背景噪音。

在家錄音也可能遇到困難。若是家人在家，要求他們長時間保持安靜可能會招來抱怨，也會造成家人不便。盡量選在家人出門時或正在從事安靜活動（例如閱讀）時進行錄音。若在看影片或玩電動遊戲，就拜託他們戴上耳機。

當發現很酷的東西想錄製它的聲音，但周圍或房間太吵時，可以把東西帶到安靜的地方進行錄音。若無法移動就要減少背景噪音。需要留意以下四種背景噪音：

1. 持續性噪音（constant noise）

2. 週期噪音（periodic noise）

3. 間歇性噪音（intermittent noise）

4. 隨機噪音（random noise）

持續性噪音

持續性噪音是背景音中一直存在的聲音。以下是持續性噪音的例子及解決方法：

日光燈閃爍聲或鎮流器嗡嗡聲

在有日光燈雜音干擾的倉庫或車庫裡錄音，可以關燈並用其他照明取代。

電風扇轟隆聲

電風扇通常可以關掉，但如果基於某種原因需要開著，就請確認是否可以暫時關掉。

高速公路車聲

高速公路的車聲來自道路上持續經過的車輛。在車流量尖峰時段，這個噪音幾乎不會間斷，因為沒有交通號誌的關係，所以會產生持續性的車聲。

時鐘滴答聲

時鐘通常靠電池供電，可以拿掉電池讓它靜止運作。但裝上電池時別忘了校正時間。

週期噪音

週期噪音是在錄音過程中定期出現、通常可以預測的聲音。以下是週期噪音的例子及解決方法：

時鐘報時聲

時鐘報時聲很規律，通常每小時或每十五分鐘響一次。如果無法將時鐘關掉（例如，某些發條式老爺鐘沒有關閉功能），就選在報時聲響起之前或之後再進行錄音。要注意時間，以免干擾到錄音。

街道車聲

由於交通號誌控制了車流量，車輛是每隔一段時間通過。為了避開車聲，有時可以選在綠燈亮起後車輛行駛通過之後再進行錄音。

龍捲風警報器

在美國的城市，經常會在每個月的第一個星期六下午一點測試緊急警報器。因此，我會避免在這個時段進行戶外錄音，有時也避免在室內錄音。當然，測試通常只持續幾分鐘，但你應該注意所在地區的這類測試，以免精心計畫的錄音內容被刺耳的警報聲破壞。

火車

如果你的住家附近會有火車經過，請先查看火車時刻表。可以上網搜尋火車時刻表或到火車站詢問，以確認最佳的錄音時間。如果想錄製火車的鳴笛聲，可以到平交道附近收音，但請注意安全。通常火車通過平交道時會鳴笛以提醒附近的用路人。

注意：千萬不可站到火車軌道上！與軌道至少保持十五英尺的距離。火車行駛會發出很大的聲音，保持安全距離還是能清楚地錄下聲音，沒有必要冒險靠近。如果住家後院靠近火車軌道的話，在院子裡收音即可。

間歇性噪音

在一段時間裡，會不固定間斷出現在錄音背景環境中的聲音就是間歇性噪音。在某些情況下，聲音會在一段時間後再次出現，但無法預測時間。以下是間歇性噪音的例子及解決方法：

空調設備

空調設備由恆溫器啟動，當恆溫器達到特定溫度時，空調就會啟動。你可以關閉冷氣或調高恆溫器的溫度設定。錄製完畢之後，記得調回原本的設定。

空中交通工具

除非你想錄飛機、噴射機和直升機的聲音，否則它們都不是音效錄音師的盟友。根據你的所在位置，大多空中交通工具都是偶然出現，所以錄音時偶爾會受到這些空中交通工具的干擾而不得不暫停。如果你住在機場附近，可能已經習慣飛機飛過上空的聲音。不幸的是，這對於錄音是一個問題。通常機場在一天當中的特定時間會切換使用的跑道，以進行進場和降落的調度作業。例如，早上降落的飛機來自南邊，到了下午可能會改成北邊。留意每日的班機，找出沒有空中交通工具的時段。

暖爐

暖爐和空調設備的解決方式差不多，可以關掉開關或調整恆溫器的溫度。請注意，與空調不同的是，有些暖爐在關閉之後不會立刻停止運作，所以在完全靜止前要耐心等候。

遊戲機的風扇

即便已經關掉電視,遊戲機的風扇還是可能會定期啟動來冷卻機器。如果你打算在有遊戲機的房間錄音,最好先關閉遊戲系統,以避免受到這種情況干擾。

冰箱

冰箱的壓縮機與空調設備的運作模式類似,會在特定的溫度下啟動以冷藏食材。如果你打算在廚房錄音,最好先拔掉冰箱的插頭。當然,錄音結束後一定要記得把電源插頭插上,否則你的家人可能會因為食物壞了而大發雷霆。為避免忘記插上插頭,你可以把車鑰匙放到冰箱裡,這樣離開前就會留意要插上電源。如果沒開車或是在家裡錄音,手機也是一項不錯的選擇。幾分鐘不用網路也不會怎樣。

抽水泵

大多數地下室都有汙水抽水泵。根據抽水泵的位置,整間房子都有可能聽到這個聲音。如果你打算在地下室錄音,可能會聽到抽水泵定期運作的聲音。抽水泵通常只會持續一至兩分鐘,所以錄音時可以用毯子蓋住它,或者在抽水泵運作時暫停錄音。強烈建議不要關掉抽水泵。一旦忘記重新啟動就可能導致地下室淹水,這也意味著你在家裡錄音的生涯就此結束。

隨機噪音

隨機噪音是指隨時可能出現,但在你開始錄音前並未出現的聲音。隨機噪音也意味著完全無法預測,或者後來才發現是該環境中特有的週期或間歇性噪音。以下是隨機噪音的例子和解決方法:

狗叫聲

動物很可愛,但牠們總是在你要牠們安靜的時候發出聲音。如果你的寵物很好動,可以把牠們帶到外面或另一個房間,以免錄音時聽到吠叫聲或奔跑聲。如果牠們在外面還是一直叫,可以給予一些零食或玩具來分散注意力。

門鈴聲

錄音時門鈴突然響起「叮咚！」，是一段好的錄音被毀掉的聲音。如果不想錄音時被打擾，可以在門上貼一張便條，或者直接把紙條貼在門鈴上，讓別人知道你正在錄音。

開門聲

專業錄音室的門口都有設置指示燈，紅燈亮起代表正在進行錄音。不過，也不一定要設置指示燈，採用和門鈴一樣的策略，在門口貼一張便條即可。如果你正在門的另一側設置錄音器材，這是不錯的辦法。

電話鈴聲

對於音效錄音師來說，電話是一個不定時炸彈。最大的問題是你永遠不知道它什麼時候會響起。如果可能得到許可的話，請關閉電話鈴聲或拔掉電話線。這能確保錄音時不會被電話鈴聲干擾。

馬桶沖水聲

每個人都需要上廁所，這是人的生理需求。但是，沖馬桶的時候可能會順帶沖掉一段好的錄音。在錄音過程中，不只要避免馬桶沖水聲，也要留意馬桶水箱重新注水的水流聲，可以將錄音中暫停使用的紙條貼在門上或馬桶上。不過你想上廁所時還是可以使用。

第七誡 一定不能中途停止錄音

錄音過程中可能產生出色的音效、普通的音效、糟糕的音效、失誤和意外驚喜。這就是錄音的樂趣所在。有時候你完全不知道會發生什麼事。只要記得錄音中保持安靜，你終究會得到一些很酷的素材。我錄過一些原以為是「失誤」的聲音，但後來卻變成派上用場的意外驚喜，甚至比我原本想錄製的聲音更好。

假如錄音中出了一點狀況，只要不構成危險就讓它發生，然後觀察可能得到什麼樣的效果。通常要等到錄音結束後，回放錄音內容時，才會知道自己錄到了什麼聲音。因此，要避免講話、移動或修正錯誤，因為這些行為都會毀了這段錄音。話雖如此，如果你不小心受傷了或引起火災，就一定要停止錄音。

　　在錄音過程中移動麥克風也可能破壞錄音內容。在某些情況下，你可能會想移動麥克風以便跟隨經過的聲音，或用麥克風打造非常酷的效果。一般而言，將麥克風固定在一個位置是很好的習慣，這樣可以避免相位問題、音高產生微小變化、風噪聲、空氣流動和其他問題。採用立體聲錄音（如環境音效）時，移動麥克風會導致立體聲音像（stereo image）偏移，因此聽起來難免不太自然。因場景需要必須進行聲道切換時，也最好在編輯當中進行，而不是在錄音過程中移動麥克風。麥克風架是錄製環境音效最好的工具，它能讓你長時間錄音，且不用擔心手臂痠痛。

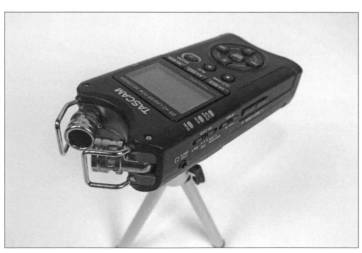

▲ 用迷你三角架架著手持錄音機

第八誡 一定要將麥克風指向音源

　　麥克風對準的方向或架設的位置稱為麥克風放置（microphone placement）。麥克風放置可能是影響錄音效果最主要的因素。如果麥克風離收音目標太遠，聲音聽起來就很遙遠。如果是在室內錄音，可能會因房間的殘響（殘響是聲波反彈到牆上的結果）而產生回音。此外，只是把麥克風對準物體並不一定是麥克風的最佳位置。

　　當不確定該將麥克風對準哪個位置時就用耳朵聽。請戴上耳機，將麥克風對著要錄製的物體或地點，找出聽起來最佳的位置。多嘗試並享受這個過程。這是你的錄音作品，盡力讓成果符合你的期望。大膽嘗試很瘋狂的想法，這是其中一部分的樂趣。

第九誡 一定要在進入現場前檢查器材

　　現場錄音是指不在錄音室裡進行錄音，以你的情況來說就是不在你家，而是去某個地點進行錄音。現場錄音最要緊是確保自己有攜帶需要的裝備和足夠的電池。在架好所有裝備後，才發現電池沒電、忘記帶耳機，或記憶卡忘記格式化以致沒有儲存空間等，沒有什麼比這些更令人感到沮喪。正因為你有確實檢查裝備，確保器材能正常運作，並且沒有遺忘任何東西，才能錄到理想的內容。你不會希望發生因為回家拿忘記的東西而被迫中斷錄音。

　　開始錄音前的確認事項清單如下：

1. 是否已將前一次的錄音內容存取出來？

2. 是否已將儲存空間或記憶卡格式化了？

3. 錄音機的所有設置是否都已設定完畢（例如，單聲道／立體聲、取樣頻率／位元深度等）？

4. 若有使用外接式麥克風，是否需要幻象電源？

5. 是否有耳機，包括必要的轉接頭？

6. 電池是否充飽電？

7. 是否有帶備用電池？

8. 是否有帶備用記憶卡？

　　上述這些問題將確保所有需要的東西都準備就緒，並且可以開始錄音。
這裡補充戶外錄音的地點，以下是錄音地點的清單：

- 遊樂園
- 海灘
- 露營地
- 市區
- 馬術中心
- 農場
- 雜貨店
- 飯店
- 溜冰場
- 資源回收場
- 空手道館
- 湖邊
- 購物中心
- 自然保護區
- 辦公室
- 遊行地點
- 郊區
- 餐廳
- 學校
- 火車站
- 地下道
- 球場
- 水上樂園

● 極限運動活動中心

第十誡 一定要遵守著作權法，不要違法

　　如果打算在電影中使用你的音效或在 YouTube 上發布，你需要確認音效中沒有使用受版權保護的素材。凡任何著作，包含已經出現在電影配樂、電視節目、電玩遊戲或音樂專輯的音效或音樂等，都會受到著作權保護。因此你需要取得使用這些素材的許可，這個過程非常漫長而且可能要花費很多錢。如果選在市集等地方錄音，請記得背景音不可有任何音樂，尤其是錄音目的是販售音效。

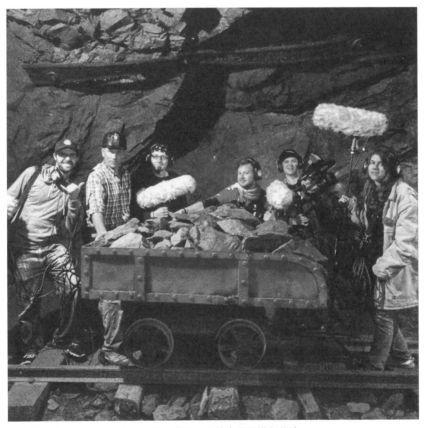

▲ 維爾斯與底特律修車廠的實習生們深入礦井底層下進行錄音

補充說明：在進入建築物或私人領域進行錄音前，一定要取得許可。

　　我發現錄音十誡在計畫錄音時非常有用，這些都很重要，應該成為日常錄音習慣的一部分。在我家，只要違反其中任何一條，就會被我爸踢出家門。開玩笑啦！但是說真的，隨時都可能出狀況。因此，請將十誡當成你的錄音信仰，務必遵守。

CHAPTER **5** 錄音工作

■ 錄音片段的準備作業

錄音片段（recording session）是指專門用來錄製新素材的時間。如何管理錄音片段沒有規則可循，但在開始之前擬定計畫有助於最大程度地利用錄音片段的時間。

以下四種是規劃錄音片段的方式：
● 任務型清單（mission list）
● 搜尋型清單（scavenger list）
● 實驗型（experimenting）
● 探索型（exploring）

任務型清單

任務型清單專門用於錄製特定音效。例如，製作包含格鬥場景的影片時，會需要出拳和腳踢聲等特定音效。首先，製作一個包含所需音效的清單。最好是兩欄形式，第一欄填寫音效名稱，第二欄則寫製造這類音效所需的道具或物品。

在拿出錄音器材之前，請先檢查所有必備的道具和物品是否備齊，這樣可以節省不少時間，特別是錄音時間有限的時候。為錄音片段做好準備有助於讓過程更加順利也更有效率。花時間計畫還可能激發以往沒有想到的點子。

搜尋型清單

搜尋型清單與任務型清單類似，但相較之下較不詳細。有時候會碰到需要某些類型的音效，但不確定自己想要錄製什麼樣音效的情況。解決方法就是盡量把既有趣且實用的東西全部列出來。這種類型的清單不需要寫得太具體。通常將音效名稱和道具分別列在不同欄位比較方便查看，但搜尋型清單不一定要這樣做，因為你不需要把清單上的內容都錄製下來。任務型清單的目的在於完成所有項目，但搜尋型清單則是耗盡你所有的想法（或電池電力）來找出合適的音效。

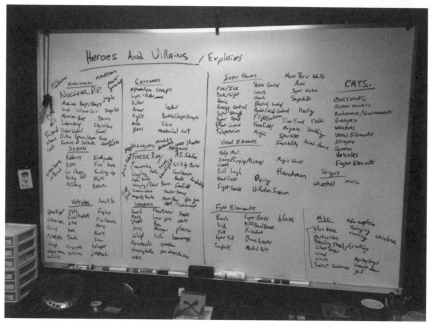

▲ 底特律修車廠白板上寫了密密麻麻的音效想法

實驗型

實驗型通常有一個目標，例如測試新的麥克風或試用新道具的聲響。請確保為每個實驗做好記錄，並在檢視錄音內容時盡可能將細節描述清楚。

我進行實驗時會根據裝備類型來決定測試目標。當拿到一台新的錄音機時，我會測試錄音機的輸入音量（input level），以找到最佳的設定值。我偏

好使用同一支麥克風，將距離固定下來，測試錄音機在不同輸入音量之下錄製同音源時的效果。例如，我可能會錄四個不同的片段，每次將輸入音量調高 25％。第一次是 25％、第二次調至 50％、第三次則變成 75％，然後最後一次是 100％。從實驗便可知道在噪音最少的情況下，錄音機的麥克風前級放大器（microphone preamp）的最佳設定。我也喜歡用不同的音量錄製較為安靜的聲音。這有助於讓我知道在什麼樣的音量設定下，錄音機的麥克風前級放大器在靜音時會明顯地變嘈雜。

當測試麥克風時，我喜歡測試它們的指向性（polar pattern），來看看這些麥克風的指向性寬度、以及錄音時應該放在什麼地方。有時我會進行所謂的「麥克風大戰」（microphone shootout）。麥克風大戰是將許多麥克風放在相同的位置，用相同的錄音音量來錄製同樣的聲音。當你回放錄音並單獨聆聽每個麥克風時，就能從中找到最喜歡的麥克風。這在決定要購買或下次錄音要使用的麥克風時非常有幫助。

探索型

探索型是指沒有要錄什麼特定的聲音，只是想錄音的時候。這可能為你帶來新想法和聲音。有時只需要拿起你的錄音器材，隨便看看尋找可以錄製的聲音，也是不錯的方式。我非常推薦這種方式，因為這不僅可以幫助你成為更好的音效錄音師，還可能收穫從來沒有錄製過的聲音。在沒有可依循的清單下進行錄音也可以很有趣。

■ 錄音工作結束後

完成錄音之後，錄音工作只是告一段落。按下「停止」鍵並不代表今天的工作就到此為止。

以下是結束錄音之後的工作：

1. 傳輸錄音檔案
2. 將錄音檔案備份
3. 檢查電池電量
4. 打掃環境
5. 收拾器材

傳輸錄音檔案

錄音結束後的首要工作就是將檔案傳輸到電腦裡。即使你已經累到筋疲力盡，都不能省去這個作業。跳過這個作業可能會導致不小心遺失錄音檔案。檔案傳輸到電腦裡之後才算完成錄音工作。

將錄音檔案備份

保留兩個備份檔總比只有一個好。有多個備份檔可避免不小心遺失檔案。建議將檔案存到兩個或兩個以上的不同載體。除了儲存在電腦內接式硬碟，也要備份到第二個儲存空間，例如第二個內接式硬碟、外接硬碟、USB隨身碟、DVD 或不受電腦故障影響的裝置。

檢查電池電量

如果你用的是充電電池，別忘記充電，以便隨時可進行下一場錄音。充電可能需要幾個小時，因此平常不錄音時就要先充電，不要等到錄音前夕才充電。即便是使用一次性電池，也請將用過的電池換成新電池。一般來說，最好是用新電池進行錄音，以免錄音過程中出現電量不足的情形。如果預算有限，可繼續用上次錄音沒用完的電池，但要記得隨身攜帶新的備用電池。可至電器行購買電池測試儀，以便確認電池剩餘的電量。

打掃環境

打掃環境一點都不好玩，但很重要，尤其是利用租借場地或物品進行錄

音時。請發揮公德心，將一切回復到原本的樣子。向他人保證會負責將物品恢復原貌後歸還，日後再租借也比較容易。仔細檢查所有被你打開或關閉的東西，將東西回歸原位，並確認所有器材都有帶走。最後，別忘了檢查冰箱。

收拾器材

保養錄音器材將有助延長它們的壽命。如果你好好保養器材，器材也會助你一臂之力。找一個箱子或盒子來存放器材，雖然也可以用袋子，但嚴格說來無法起保護器材的作用。最好使用堅固的容器，以防止摔落或有東西掉到上面造成損傷。你不會希望看見有人因為器材亂放，而不小心踩到。

最難整理的物品可能是線材，因為線材很容易捲成一團。一旦線材打結，不僅難以解開，內部脆弱的金屬線也會因此受損，而降低線材的壽命。因此，保護線材非常重要。大多專業人士會用「正反收線法」（over ／ under method）來收線。這個方法是用交替環繞的方式，確保線材不會纏在一起。先以順時針捲第一圈，再用逆時針捲第二圈。重複這個步驟，直到線材完全收拾乾淨。切記線材不可捲得太緊，時間久了會因為壓迫而損壞。你可以用雙球髮圈、魔鬼氈，或一小段繩子來固定線材，以避免捲好的線材脫落散開。

──────────── 尚 恩 的 筆 記 ────────────

錄音時設定明確的目標很重要。但是，我喜歡拿一些東西到錄音棚進行探索。這樣做能激發我的創意，且不受特定計畫的限制。這取決於你想要做出什麼音效。

6 數位音訊工作站

■ 數位音訊工作站

數位音訊工作站（DAW）是用於編輯音訊的軟體。DAW 編輯音頻和 Photoshop（影像處理軟體）處理圖像的概念相似。以下是它們的主要功能比較：

DAW	Photoshop
匯入（Import）	匯入（Import）
剪下（Cut）	裁切（Crop）
等化器（Equalize）	顏色修正（Color Correction）
處理（Process）	濾鏡（Filter）
音軌（Tracks）	圖層層疊（Layers）
混音（Mix）	圖層混合（Blend）
匯出（Export）	匯出（Export）

由於聲音是以時間為基礎，在 DAW 介面中用時間軸顯示聲音的波形，讓編輯者進行操作。你也可以用影像編輯軟體來編輯音效，但使用專門處理聲音的軟體才能獲得最佳效果。

以下是 DAW 常見的基本功能：

- 複製、剪下、貼上（Copy, Cut, Past）
- 拼接（Splice）
- 混音／交叉淡化（Mix ／ Cross Fade）
- 疊聲（Layer）
- 循環樂句（Looping）
- 音高轉移（Pitch Shift）
- 靜音（Mute）
- 正規化處理（Normalize）
- 音量自動（Volume Automation）
- 漸弱（Fades）
- 錄音（Recording）

■ 插件

在 DAW 中，只要透過新增插件（plug-in，又稱外掛程式），你幾乎可以做任何與聲音相關的事。插件是添加到 DAW 中來執行不同功能的第三方軟體。

主要的插件格式包括 DirectX、RTAS 和 VST。大多數的 DAW 都支援這幾種格式和其他格式，但在購買和安裝新插件之前，請先檢查軟體的系統和需求說明。有些軟體和插件需要使用 dongle（軟體狗，譯注：可被附加在電腦或 USB 上的小外掛程式）才能運作。最常見的軟體狗是由 PACE 公司開發的 USB 金鑰，名稱為 iLok，用於保護軟體。

插件是允許音訊透過不同的過濾器和設定進行處理。在設定插件的音量時要留意避免出現失真（distortion）。可以透過乾／溼設定（dry ／ wet

setting）來繞過插件，或更改最後訊號中聽到的原始音頻的量。「乾」設定代表所聽到的聲音沒經過處理。在這裡增加「溼」設定就會決定聽到多少處理過的聲音。完全溼的訊號只包含處理過的音訊。

以下是製作音效常用的一些插件：

自動修剪／裁切（auto trim ／ crop）

使用這項功能可以選擇一段音頻並進行裁切。通常介面會有一些參數可做漸弱處理，以避免音檔的開端和結尾出現咔嗒聲和爆破聲等雜音。

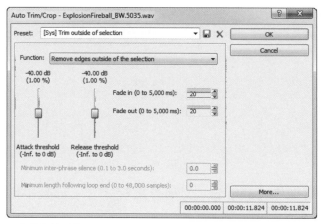

▲ 自動修剪／裁切插件

音軌轉換器（channel converter）

使用這項工具可以交換聲道（例如將左聲道換為右聲道，反之亦然）。還可以複製單聲道檔案貼到另一個聲道，來轉換成立體聲檔案。不過，兩個聲道並不代表就是立體聲音像。如果兩個聲道播放完全相同的波形，即便有兩個聲道，聽起來也是單聲道的效果。

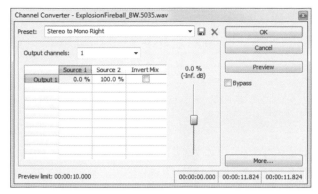

▲ 音軌轉換器插件

壓縮器（compressor）

壓縮器是限制音頻動態範圍的工具，使你可以做出更一致和更大的音量。這是透過使音頻較大聲的地方變小聲，再提高整體音量來達到效果。例如，假設一段音檔中除了幾個地方比較大聲之外，其他地方都很小聲的情況。這種時候可使用壓縮器「擠壓」大聲的地方，讓它聽起來和較弱的部分更加均勻，再提高整段聲音的音量。但過度使用壓縮器可能會產生泵氣效應（pumping effect），導致聲音失真，甚至可能讓聲音變小。然而，適當的壓縮則可以讓聲音變得更飽滿和響亮。

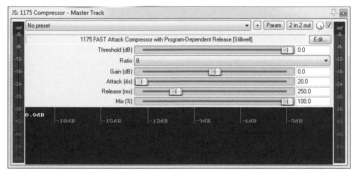

▲ 壓縮器插件

限幅器（limiter）

這項工具的運作方式和壓縮器類似，但目的是防止聲音出現削峰失真（clipping）或超過特定音量。

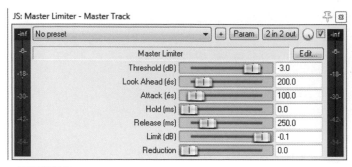

▲ 限幅器插件

等化器—圖形（equalizer-graphic）

這項工具是透過增加或減少特定頻率範圍內的所有頻率，來「彩繪」或「塑造」聲音。頻段（frequency band）數量取決於等化器，大多都有 5、10、20 和 30 個頻段。頻段愈多愈能調整到更精準，因為每個頻段會變得更窄的緣故。

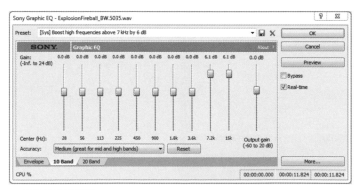

▲ 圖形等化器插件

等化器—圖形參數式（equalizer-paragraphic）

　　這項工具是透過附加控制來手動調整頻率受影響的頻寬，以做出最精準的等化。

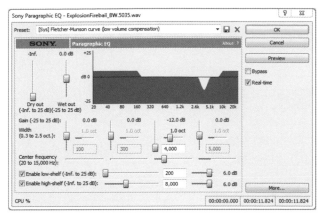

▲ 參數圖形等化器插件

延遲效果（delay）

　　這項工具可以根據你的需求將聲音重複無數次。

　　這項工具可以根據你的需求將聲音重複無數次。

　　這項工具可以根據你的需求將聲音重複無數次。

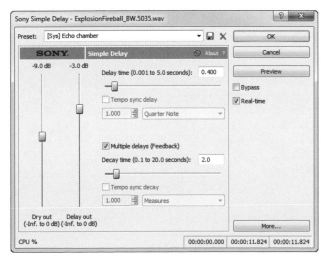

▲ 延遲效果插件

閘門（gate）

這項工具是利用閾值（threshold）來消除檔案中低於特定分貝的聲音。例如，一段時鐘的滴答聲中，滴答聲之間有 -40dB 的背景噪音的情況。這時你可以用閾值略高於背景噪音的閘門，使低於這個水平的聲音自動消音。其他控制鈕還包括觸發時間和釋放時間，是決定閘門打開（觸發）或關閉（釋放）的速度。

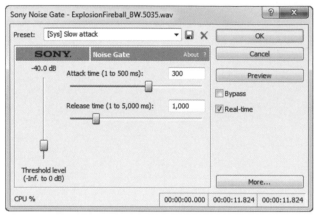

▲ 噪音閘門插件

插入靜音（insert silence）

這項工具能在音檔的任一點插入靜音。插入靜音是強大的工具，可以精準掌控音效發聲起始時間或為插件增加額外時間，來達到超出音檔時間的效果，像是延遲或殘響的作用。

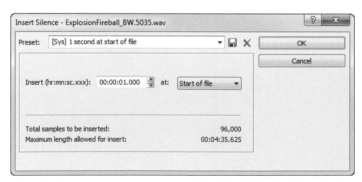

▲ 插入靜音插件

降噪（noise reduction）

　　這項工具是透過各種控制或對噪音取樣，來減少音檔中不必要的噪音。
一旦取樣，程式會在檔案中尋找類似的噪音並減少它們。進階降噪插件提供
了類似 Photoshop 的工具，可在圖形顯示中對聲音進行刪除。

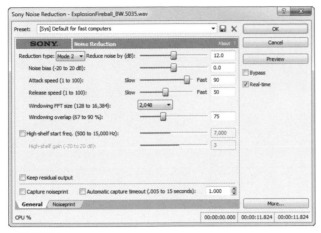

▲ 降噪插件

正規器（normalizer）

　　這項工具是決定音檔的最大音量。這個插件會掃描音檔，根據波形中的
最高峰值（peak）或檔案中的平均音量，將音檔的音量調高或降低到特定的
音量。正規器是防止音檔出現削峰失真的最佳工具。

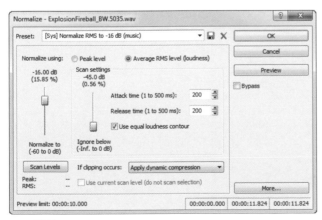

▲ 正規器插件

音高轉移（pitch shift）

　　這項工具可以調高或降低音高。有些音高轉移插件可以在不改變音檔長度的前提下調低或調高音高，其他插件則會改變音檔的長度以配合新的音高。

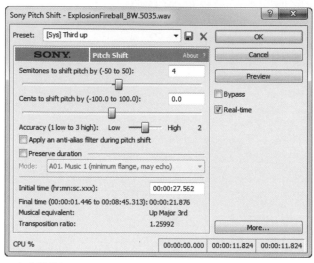

▲ 音高轉移插件

殘響（reverb）

　　這項工具可使聲音聽起來彷彿置身於大廳、教堂或下水道等場所。進階殘響插件 IR（脈衝響應）可以製造聲音彷彿置於電話、金屬管或真空管中，產生創意效果。

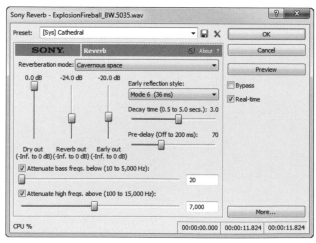

▲ 殘響插件

頻譜分析儀（spectrum analyzer）

　　透過頻譜分析儀便可即時查看音檔中的所有頻率以及它們的相對振幅。你可以查看這些資訊藉此了解不同聲音的組成頻率，也可以用頻譜分析儀來培養辨別不同音高和對應頻率的能力。有些數位音訊工作站（DAW）和音效軟體可呈現聲譜圖（spectrogram）。聲譜圖是將音檔的頻率視覺化，類似於頻譜分析儀，不過它還有一項額外優點，就是可以一次檢視整個音檔，不像頻譜分析儀只能分段查看音檔的視覺快照。

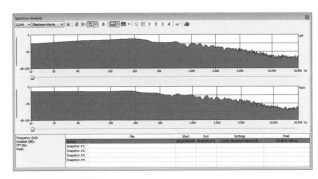

▲ 頻譜分析儀插件

時間延展（time stretch）或時間壓縮（time compression）

　　這項工具可以延長或縮短音檔，且不會改變聲音的音高。當需要讓聲音符合在特定時間內時，就能發揮作用。將聲音時間拉長到極端長度時，可以創造出很酷的數位故障音（glitch）效果，例如電影《駭客任務》（The Matrix）中的音效。

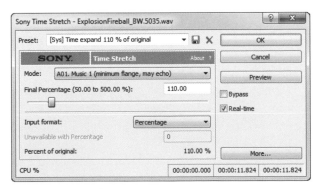

▲ 時間延展與壓縮插件

插件鏈（plug-in chains）

你可以在聲音上逐個加上插件，也可以將插件串聯起來形成插件鏈，並一次處理所有的聲音。請務必監控每個插件的輸出音量，確保聲音不會失真。當使用插件鏈遇到失真的問題時，最快的解決方法是關閉鏈中所有的插件，並分別設定每個插件的音量。首先，打開第一個插件設定輸入和輸出的音量。完成第一個插件的音量設定之後，再繼續設定下一個插件。

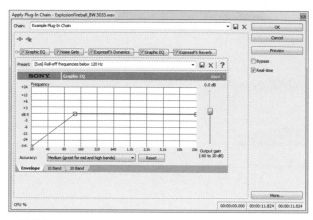

▲ 插件鏈

監聽喇叭（monitors）

監聽喇叭是專業的音頻喇叭，具有平坦的頻率響應（frequency response）能準確地重現聲音。在編輯聲音上，有一對好的監聽喇叭至關重要。有些消費型喇叭會試圖加強聲音，使聲音變得「更好聽」，但使用具有平坦頻率響應的監聽喇叭才能獲得最佳效果。如果只能用較低階的喇叭，你可以使用耳機進行編輯，也能讓屋子裡的其他人得到些許寧靜。

▲ 監聽喇叭

注意：長時間暴露在高音量下恐導致聽力疲乏，最終可能會損害聽力。

──── 尚 恩 的 筆 記 ────

　　在編輯聲音之前，最好先熟悉自己使用的數位音訊工作站（DAW）。在學習過程中，我學了幾種 DAW，但我發現有些比較複雜，所以建議先熟悉欲使用的程式，再來編輯寶貴的音效。假設你是做中學，也建議先隨便錄一段聲音，然後將它匯入軟體試試看不同功能的效果，這樣可以幫助你了解這些功能對於音效有什麼影響。

7 音效編輯與設計

■ 音效編輯

音效編輯需要很多的創意成分。但編輯的每一個檔案仍是有必須遵守的特定步驟。下面會用「L - I - S - T - E – N（聽）」這個英文單字幫助你記憶：

L —評判式聆聽（Listen Critically）

I —找出喀嚓聲、爆音和錯誤（Identify Clicks, Pops, and Errors）

S —訊號處理（Signal Processing）

T —修剪／裁切檔案（Trim ／ Crop the File）

E —檢查淡化（Examine Fades）

N —正規化／檔案命名（Normalize ／ Name File）

評判式聆聽

仔細聆聽音效，找出自己喜歡與不喜歡的地方，這是音效編輯的第一步。如同使用影像編輯軟體檢視照片的方法，要學著留意聲音的每一個環節。如果同一個音效錄了不只一個版本，就採用最好的版本來編輯，其他則可以捨棄。編輯音效一定要從最好的版本開始著手。

找出喀嚓聲、爆音和錯誤

音檔中若有喀嚓聲、拍擊聲或其他問題，就要裁剪掉。一定要在零位線（音波的中心線）上進行裁剪，音效才不會出現喀嚓聲。單聲道比立體聲容易處理，這是因為左右聲道同時都通過零位線的機會很小。編輯時若將錯誤

處裁剪掉後會產生喀嚓聲，這時只要將兩處做交叉淡化（cross fade）即可解決。有時只要做幾毫秒的交叉淡化就能將聲音無縫接軌連接起來。

訊號處理

等化器和壓縮器是用來修飾聲音，其作用好比編輯軟體裡的濾鏡，可發揮修飾效果。但是請記住，使用這些過濾器就像幫食物調味一樣，先從少量開始，並且一點一點慢慢增加，直到滿意為止。你不會把一整罐鹽往一籃薯條裡倒，因此使用過濾器時也必須慢慢來。

修剪／裁切檔案

檔案開頭就出現音效，較方便用於其他專案，例如影片。如果音效不是出現在檔案開頭，使用時就需要花費時間找出音效的開頭位置。有些數位音訊工作站的內建「修剪／裁切」功能，能自動將檔案裁切和淡化。裁切完成後，一定要再聆聽一遍，以確保沒有切到不該切除的部分。最好將每種音效都各別存檔。例如，某個檔案裡包含了六種汽車喇叭聲，這種情況最好將每一種汽車喇叭聲分別儲存成不同的檔案。

檢查淡化

檔案的開頭與結尾都應該在零位線上。否則聲音不論在 DAW 中或之後輸出的成品中，播放時都會產生喀嚓聲。多數的數位音訊工作站都有自動淡化的功能，可避免產生喀嚓聲。當程式沒有內建此功能時，就需要手動做淡化來修正。

正規化／檔案命名

將檔案的音量進行正規化處理可以讓音檔與音檔之間的音量更為一致，方便用於專案中。像環境音這類較為安靜的音效，在音量完成正規化處理後，可能使嘶聲（hiss）或其他噪音變得更為明顯。以這類音效而言，音量最大峰值（peak）落在 -18dB 到 -6dB 是可接受範圍。務必以合適的描述替檔案命

名，如此一來便可以不用聆聽音檔，就知道是什麼音效。

■ 編輯技巧

聲音編輯就是盡可能讓音效呈現出最好的狀態。音效該如何呈現並沒有一定的規則，因此要相信自己的耳朵，將音效編輯成自己期待的樣子，這完全取決於你。

以下是一些音效編輯的技巧：

非破壞性編輯

多數的數位音訊工作站可以在不影響或破壞原始檔案的前提下處理音檔。通常稱為非破壞性編輯，換句話說原始檔案在儲存前都不會受到影響。但是，檔案儲存或輸出之後，處理過的變化便不可逆。

只用副本檔案編輯

編輯時用副本檔案是很重要的觀念，原始錄音檔不可編輯。如果不小心編輯了原始錄音檔案或不慎刪除了音頻，該段音頻就會永久丟失。因此，編輯前就要將所有錄音檔案進行備份。甚至最好將備份檔案儲存到不同硬碟或外接硬碟。將多個備份檔案儲存在不同位置（電腦、硬碟、USB 記憶體、雲端空間等）可確保錄音檔案不會丟失。

在路上留下麵包屑

請養成隨時儲存不同版本的習慣。由於編輯過程中的一個想法有時可能導致不盡理想的結果，這時不同版本的檔案便可以當成找回原路的麵包屑。同時也能避免不慎在數位音訊工作站上儲存後，才發現該軟體不能還原至儲存前的狀態。養成這個習慣之後，你會發現自己在編輯上可以做出更大膽的決定和嘗試，因為有備份檔案，所以不用害怕發生不可挽回的錯誤。在編輯過程中，萬一不幸發生數位音訊工作站當機，也可能使編輯心血付諸東流。

因此，養成隨時儲存檔案的習慣很重要。最好習慣使用儲存鍵或更省時的 CTRL+S ／ CMD+S 快捷鍵。

科學怪音

請從其他音檔擷取一些片段與段落，將目前編輯中未完成的部分補齊或將音檔中出現喀嚓聲、爆音和其他故障音覆蓋掉。你可以擷取某個音效的開端與結尾（或稱頭與尾）或部分段落，也可以從目前編輯的音檔中複製其他段落。例如，檔案中有三種槍聲音效。前面兩種音效的結尾很乾淨（在爆破聲後，子彈持續穿越空氣的聲音），但第三種音效卻有瑕疵（例如：鳥鳴聲、子彈掉在地上或槍手急於打出下一發子彈的上膛聲）。這種情況可以從前兩種音效的結尾擷取出一段，來取代第三種音效的結尾。

音效編輯即是決定哪個部分的音效要留下或刪除的過程。音效的製造過程並不重要，重要的是音效聽起來的效果。運用科學怪音技巧可以幫助你構建出完美的音效。

平衡立體音場

環境音、氛圍聲和其他持續性的立體音效等，應該保有平衡的立體音場。隨機音效只出現在其中一個聲道的情形雖可被接受，但左聲道一直比右聲道大聲或右聲道比左聲道大聲的話，聽起來就會不對稱。透過調整聲道的音量，可以讓立體音場聽起來更平衡。你可以在音量不平衡的地方使用音量自動功能。針對那些音量不平衡但還可以利用的單聲道音效（例如關門的音效），將該聲道最好的一段擷取下來，複製做成立體聲道。一般來說，編輯時不會進行左右聲道的音量調整。因為左右聲道的音量經調整並儲存後，該音效就會永遠變成不平衡的音量。相反地，音量最好維持置中／平衡，當之後打算在專案中使用這個音效時，可視需要進行非破壞性的調整。

▲ 上：不平衡的立體音檔；下：平衡的立體音檔

都卜勒效應（The Doppler Effect）

　　音效接近和遠離時所產生的音高變化稱為「都卜勒效應」。該名稱是以當時發現它的奧地利物理學家克里斯汀‧都卜勒（Christian Doppler）來命名，此現象描述當物體接近時會產生高頻音的累積，而當物體遠離時頻率則會轉成低頻音。你可以從泳池或湖泊中，以簡單的實驗觀察到此現象。請將手伸進水裡並往一個方向移動，當手在水中移動時，水會被擾動往一個方向而形成高頻波，這時手的後方則會形成低頻波。同理，若觀察一輛鳴笛通過的汽車，也能解釋聲波會如何改變音高。

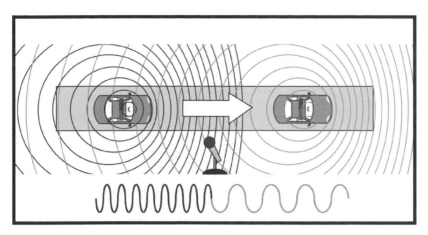

▲ 都卜勒效應

　　編輯這類帶有都卜勒效應的音效有相當難度，因為一旦將音效的一部分進行移除時，音高的變化就會變得明顯。因此，編輯時會讓音效產生音高差異，或是進行交叉淡化（cross fade）時產生顫音效果。這需要花一點時間，但只要稍微有點耐心，即便在有都卜勒效應的情況下，仍然可以找到適切的交叉淡化點、以及交叉淡化的長度。交叉淡化的目的是讓音效銜接得更流暢。

為音效上色

　　等化器是用來平衡音效頻率的工具，也就是我們常說的 EQ。它的作用好比照片的色彩校正功能，只是修正色波變成了修正聲波。等化器有時也可用於修正音效問題。例如，可以用等化器移除音效中的隆隆聲，只要鎖定這些頻率並減少它們即可。另外，等化器也可以用來強化音色，透過加強不同頻率，便可使音色變得更亮（高頻音）、更銳利（中頻音）或更混濁（低頻音）。總而言之，要謹慎使用等化器，但別害怕嘗試各種可能性。

■ 音效檔名

　　儲存音效時要留意檔案命名的方式，檔名要盡量描述檔案的內容，如此才能方便之後找檔案。保持命名規則的一致性也很重要。以下是專業音效庫

常見的命名規則：

1. 類別

2. 名詞

3. 動詞

4. 描述

5. 編號

例如，一個殭屍呻吟喊著「腦袋」的一段音效，用上述的命名規則取檔名，可能是：

恐怖 殭屍 呻吟 腦袋 01

以下是命名系統的解說。

類別

將類別放在檔名最前面，可方便整理和搜尋檔案。若將同類別的檔案歸納在相同的資料夾裡，搜尋時也會一起出現。以下是音效的類別名稱範例。

● 環境

● 動物

● 卡通

● 緊急

● 爆破

● 火焰

● 擬音

● 食物

● 腳步聲

● 恐怖

● 家庭

● 人

- 衝擊

- 工業

- 音樂

- 辦公室

- 製作元素

- 科幻

- 運動

- 科技

- 交通工具（飛機、火車、汽車和船）

- 水

- 武器

- 天氣

因為殭屍是一個恐怖的生物，所以可以將它歸類在「恐怖」這個類別裡。

名詞

可以是一個字或簡單的詞彙來代表發出聲音的物體。以上面的例子來說，殭屍就是發出聲音的物體。

動詞

發出聲音的動作通常會用現在簡單式。例如上面的例子，一般不用「正在呻吟」而會用「呻吟」來命名。

描述

詳細描述音效可使檔名更具體清楚，目的是讓同一類別、名詞、動詞的其他檔案加以區分。例如上面的例子加上「腦袋」，就是用來描述殭屍正在呻吟的詞彙。

編號

電腦系統不接受完全相同的檔名，因此必須將每個檔名取不重複的名字。檔名相同時就需要在檔名最後面加上編號以做區隔。在上面的例子中，是採用個位數前加 0，也就是以兩碼編號。因此 1-9 的前面會加上一個 0。這樣一來電腦系統和軟體就會自動將檔案依編號順序排列，沒有編號則不會按照順序排列。

例如：1、10、11、12、13、14、15、16、17、18、19、2、20、21、22 等。

前面加上 0 就能讓檔案依編號排序。

例如：01、02、03、04、05、06、07、08、09、10、11、12 等。

雖然目前這個音效只有一個版本，但未來有可能會錄製其他版本。為了避免之後錄製新版本時，還需要將舊檔案重新命名的麻煩，通常會採用個位數前加 0 的兩碼編碼方式。以我的情況來說，第一年就錄製超過 1000 個音效！

■ 詮釋資料（metadata）

詮釋資料是儲存在檔案中的訊息，可提供軟體執行搜尋時所需的資料。SoundMiner 是許多音樂工作者都有使用的專業軟體，初學者也可以選擇較平價的 iTune。一般作業軟體針對檔名都有字數限制，詮釋資料則允許使用者以更多的字數對檔案進行描述、以及添加其他有用的訊息。

尚 恩 的 筆 記

我認為音效編輯與音效錄製一樣重要。我喜歡發揮創意與設計東西，所以這正是我擅長的領域，希望你也是，但記得讓編輯過程保持井然有序。或許是有一點強迫症的關係，我認為用上述方式命名編輯好的音檔，並有條理地整理歸納，以方便日後取用有絕對必要。編輯音效時請記得保持創意、玩得開心。

8 音效設計技巧

　　音效設計是透過操控音頻以創造出特定的聲音、情感或環境的一個過程。在專業音效領域，聲音設計師所負責的範疇不僅是單一個音效，還有故事的音景（soundscape）或配樂（soundtrack）。音效設計的過程是將音效編輯提升到了一個全新層次。音效設計的目的是創造出令人信服的聲音，使觀眾信以為真。以下是一些常見和進階的音效設計技巧。

自動化（automation）

　　數位音訊工作站可提供一些自動化功能，例如音量、左右聲道設置和靜音，甚至是插件的參數。需要關鍵影格（key frames）或定位點（anchor point）來指示自動化應在時間軸上的何處開始執行。自動化功能在聲道的左右音量調整或提高／降低音軌音量方面，可做到非常高的精確度。

▲ 使用音量波封做自動化

音高轉移（pitch shifting）

　　音效設計中最常用的技巧之一就是音高轉移。透過音高轉移，便可以改變音效的大小、使音效加速或減速，甚至將音高降低至完全認不出原始聲音的程度。又或者將音效的音高調高或調低，將音效處理成混響的效果，然後

再將音效調回原來的音高。

循環效果（looping）

　　循環是一個非常好用的工具，適合用在環境音、機械和馬達音效，或透過重複循環較短的音效，使之變長，或製作富有創意的音效，如氛圍聲和科幻片的力場音效等，將有非常顯著的效果。只要把想要重複的部分複製起來，貼上的次數可自行決定，直至達到預期的效果為止。例如：替一段三分鐘長的公園場景配上音效，但環境音效只有一分鐘長度的情況。這時可以將原本的音效複製貼上兩次，將時間填滿。當循環效果的銜接處因背景音的轉換而顯得過於明顯時，可以在銜接處做交叉淡化處理。長一點的交叉淡化可使銜接點消失，讓觀眾有音效一直持續下去的感覺。

▲ 將時鐘的滴答聲做循環效果

　　單聲道會比立體聲容易做循環效果，因為立體聲的兩個聲道同時通過零位線的機率極低。等化器的低頻設定在 80Hz 以下，將有助於掌控波形，因為它能讓更多的頻率通過零位線。這可以消除循環銜接處的喀嚓聲。若還是無法確定喀嚓聲是否已消除，或銜接處是否依然過於明顯，就請閉上眼睛聆聽。

　　以機械或時鐘滴答聲等這類節奏較規律的音效來說，處理循環銜接處時必須更精準地對上它的時間。你可以在機械聲的節奏中或時鐘滴答聲中插入

靜音。但較為自然的音效就不適合太過精準，否則聽起來就不真實。例如：
把公園背景音的鳥鳴聲，以每五秒的間隔循環播放，很容易被人察覺它的規
律性。這種情況可以把循環秒數做一些變化，錯開固定的循環以打破它的規
律性。做法並沒有標準答案，只能不斷地調整，直到聽起來感覺對了為止。
請注意！這個循環技巧很容易讓人上癮。

倒轉（reversing）

音效倒轉播放可以產生很特殊的音效。這個技巧很適合用在吸聲、毛骨
悚然的氛圍聲，甚至是搭配循環效果使用。將音效倒轉並加入效果後，再次
把音效倒轉，便會產生出乎意料的音效。

人聲（vocalizing）

自己的聲音也可以做為音效來源。這可以算是最典型的音效來源之一。
當我們描述一件事情時，有時也會用嘴巴發出一些音來輔助表達，所以何不
用自己的聲音，嘗試看看自己能做出什麼樣特殊的音效。你甚至可以把人聲
疊加在另一個音效上。其實班·博特（Ben Burtt）就使用了該技巧在 R2-D2
（譯注：電影《星際大戰》[Star Wars] 系列中的機器人）這個角色上。

疊加（layering）

是指在數位音訊工作站中使用多個音軌，將多個音效疊加起來的手法。
這個技巧可以替音效增添無限可能性。你可以疊加多個環境音，創造出完美
的背景音。或者把幾個人的對話不斷疊加起來，營造出一大群人講話的吵雜
聲，甚至可以做出複雜的場景，例如不時傳出槍聲和爆炸聲的戰場。

移動疊加（offset layering）

是指將音效拆分成幾個部分，再將它們結合起來的手法。透過移動疊加
可以讓原本較無趣的音效聽起來豐富許多。例如：一段六分鐘的超市音效，
音效中的人聲很少的情況。這種情況可以把該音效拆成三段，每段兩分鐘，

再把它們疊加起來，就能營造有很多顧客光顧超市的環境音。這個技巧可以讓小溪變成湍急的巨流，也能讓洗澡的水流聲變成磅礡的瀑布聲。

▲ 將城市的背景音利用移動疊加手法加以組合

音高疊加（pitch layering）

是指將同一段音效複製到多個音軌上，並將每一軌音效的音高做不同調整的手法。音高疊加可用於表現物體通過的移動聲，音高會從高頻轉為低頻，還能使音效顯得更飽滿、更明亮或更低沉。你可以整段音軌都這樣處理，也可以只取音軌的一部分與其他音軌做疊加。

▲ 將瓶子火箭 (bottle rocket) 的音效做音高疊加

混音（mixing）

將所有音軌結合起來的過程就稱為混音。音軌之間的混合與平衡，對於音效來說有巨大的影響。將許多音軌以相同音量同時進行播放，聽起來不僅模糊也不易辨識。雖然一定會忍不住把每一個聲音都調大聲，但這時候必須克制自己，應該抱持少就是多的觀念來打造音效。

專注找出每一個片刻中那個最重要的音效或音軌，並將它的聲音調大，才能讓重要的聲音被聽見。要確保音量調整後不會太突兀或不自然，必要時也可以用平滑淡出效果加以處理。有些音軌需要額外用等化器的輔助，才能融入其他音軌中。最後，請確保你的音量不會破損失真。

用什麼樣的手法製造音效都無所謂，只要它聽起來很酷就行。

───── 尚 恩 的 筆 記 ─────

我發現這些音效設計技巧很實用。例如，幾年前我設計了一個辦公室環境音效。當中就使用了許多上述的技巧。首先，我將循環效果用在一群人的聲音上，並且以此做為背景音。接著利用疊加處理電話鈴聲或印表機等辦公室的音效，並將它們加到循環背景音中。除此之外，移動疊加也很好用，透過移動疊加便可將辦公室會出現的聲音添加到不同時間段的背景音中。這整個過程讓我體會這些技巧真的相當實用。

CHAPTER 9 可以在家製作的 102 種音效

　　前面已經說明音效、錄音裝備、錄音技巧、編輯和音效設計，現在要來實際製作音效。以下音效是利用家中常見的物品，透過意想不到的方法錄製而成。

實驗室的泡泡聲／煮沸

　　在化學實驗室裡做實驗的泡泡聲，可利用煮沸的聲音製造出來。先將少量水倒入熱鍋中，將麥克風放低擺在鍋子的一側，要避免蒸汽影響錄音或損壞麥克風。

空中爆炸聲／高壓空氣罐

　　高壓空氣罐又稱做吸塵器（air dusters）。適合用於營造科幻片裡空中爆炸的音效。請發揮你的創意，嘗試在各種物體中噴發空氣，例如往管道或管子裡噴空氣，聽聽看會產生什麼樣的聲音。但要注意千萬不要直接對著麥克風噴空氣，這可能會導致麥克風永久性損壞。

鐘聲、警報聲／鬧鐘

　　鬧鐘聲音很惱人，或許你也不喜歡鬧鐘的聲音，但鬧鐘是一個很好的音效來源。只要經過一點音高調整和處理，數位鬧鐘的聲音可以做出太空船的警報聲和警笛聲，而復古鐘聲則可以做出學校的鐘聲和火災警報聲。記得要把按鍵聲和上發條的聲音一起錄進去。

外星生物的聲音／人聲、動物＋音高、和聲

外星人真的存在！至少你朋友聽到你的外星人音效時會相信。出現在電影《星際大戰》（Star Wars）裡的那些很酷的外星人聲音，通常是透過處理配音員的聲音，營造出一種超寫實的感覺。最常用於製作外星人音效的人聲效果包含音高（pitching）、和聲（chorus，以相同音高相結合）、和聲（harmonizers，以不同音高相結合），不過你可以嘗試完全不同的效果，在外星人的語言上發揮創意，例如改變聲調和講話的情緒，讓聲音聽起來像是真的。當然不一定要用自己的聲音，例如《星際大戰》裡的丘巴卡（Chewbacca）的說話聲就是用不同動物的聲音創造出來。試著用舌頭發出喀噠聲，並錄製做出外星人的聲音。就怕你想不到，其實音效創作充滿無限可能。

群體掌聲／疊加、循環、殘響

你不用找一萬個人到體育場錄製掌聲，也能創造鼓掌的聲音。你可以錄製自己的拍手聲，再透過不斷疊加的技巧，這樣就能創造完美的掌聲。可以使用任何你想要的殘響設定，來營造合適的鼓掌環境。請記住，拍手的時間愈長，音軌疊加和循環之後的聲音也會愈真實。錄製時間太短會讓循環銜接點過於明顯，聽起來就不真實，甚至有點假。

科幻音效、比賽蜂鳴聲／家電

吸塵器、洗衣機和烘衣機等這類家電，只要做一點音高調高或調低的處理、循環或疊加等，也是創造科幻音效的好素材。烘衣機的門扇能夠做出太空梭門的音效，將音高調到極低則可以做出爆破音效。有些烘衣機在運轉結束後會發出嗡嗡聲，這可以用在球類比賽的蜂鳴聲，或是將這個音效放慢再加上循環播放做出科幻片的警報聲。請多方嘗試，看你能做出什麼效果。

經典機械聲／閣樓珍寶

通常每個家庭都有愛囤積雜物的父母。請挖掘他們的昔日珍寶來做音效。在閣樓、地下室、車庫或任何可堆放東西的地方，你或許能找到打字機、

轉盤式電話、滾筒式留聲機、錄影機和光碟播放器等物品。請注意，使用錄音機或錄影機等這類卡帶式設備時，千萬不要使用珍貴的卡帶來錄製聲音，操作失誤就可能洗掉卡帶裡的珍貴回憶。盡量找空白卡帶或內容被洗掉也無所謂的卡帶來使用。除此之外也要留意，若是父母很珍惜的物品，使用時就要格外小心，使用後也要記得放回原位。這樣他們才會允許你利用他們的物品來錄製聲音。

水花聲、蟲鳴／氣球

你可以使用氣球創造有趣的聲音。氣球可以伸展、充氣、放氣、盛裝水，或將它拋出落下發出水花濺起的聲音。或是擠壓氣球的末端來釋放裡面的空氣，藉此產生像蟲鳴叫般的聲音。將氣球戳破則可以做出室內槍響聲。

水滴聲、洞穴聲／浴缸＋殘響

浴缸是適合用來製造泡沫聲和水花聲的媒介。先在浴缸中錄製水滴聲，然後在數位音訊工作站添加殘響效果，便可創造逼真的洞穴聲。從愈高處滴下來，所產生的聲音愈低沉。你可以調整殘響設定值做出不同環境的水滴聲。例如，搭配插件讓原本的水滴聲變成下水道的水滴聲。或者改變浴缸的水位，其聲音也不盡相同。此外，別忘了錄製單一的水滴聲。請留意，這些電子設備很怕水，要確保器材保持乾燥狀態。

海盜船、鬼屋的聲音／床架吱吱聲

床的木框可以產生各種有趣的吱吱聲響，這個音效可用在海盜船和含有木頭元素的場域，例如鬼屋。首先要找到吱吱聲響的來源，及如何讓它發出吱吱聲。在發出聲響前必須保持錄音中的狀態，因為有些物體經過摩擦便不再發出吱吱聲。

嘟嘟聲／音頻產生器、數位產品

大部分的數位音訊工作站都可以通過音頻產生器（tone generator）發出

嘟嘟聲，但軟體若沒有這項功能的話，也可以用煙霧探測器、玩具、相機、微波爐和其他能發出這類聲響的數位產品來進行錄製。在應用程式商店中有大量免費的音頻產生器。

人體墜落聲／書本、皮衣

在電影界，人體墜落聲通常來自於皮衣掉落到不同表面上的聲音。你可以用書本或其他物品代替皮衣，讓聲音聽起來更有分量。或將皮衣甩在平面物體上，讓聲音聽起來急速、衝擊力更強。多錄幾次也方便編輯時擷取最好的部分，以做出完美的墜落音效。

沸騰水聲

錄製沸騰的水聲很危險，因此錄音前要先確保爐灶的安全性，錄製時手和錄音設備也要遠離蒸氣。錄音設備可以放置在鍋旁，並將麥克風架高面向水。千萬不要將麥克風擺放在沸騰的水上方，因為蒸氣會損壞麥克風。你可以用吸管往水面吹氣來模擬水沸騰的聲音。將多個音軌疊加起來可以做出更自然真實的音效。

▲ 錄製沸騰的水聲

啵啵聲／氣泡紙

在此必須承認，我們都很喜歡弄破氣泡紙，這就是它會上榜的原因。現在你有理由可以盡情弄破氣泡紙。

泡泡聲／吸管、軟管

可以用吸管或軟管，在容器中往水裡吹氣，製造出泡泡聲。影響泡泡聲的因素有四個：

1. 管子大小
2. 吹氣的力度
3. 容器中的水容量
4. 管子伸入水裡的深度

按鈕和開關聲／家電、裝置

每個人的家中都有按鈕和開關，其數量多到令人感到驚訝。每個房間都有燈的開關。電子產品也有許多按鈕。家電、裝置甚至割草機都有很多按鈕和開關。花一天時間找找看家中有哪些按鈕及開關，可做為錄製的素材。

太空船的聲音／汽車

你不用發動引擎就能從車上錄製到許多聲音。例如：引擎蓋、車門、後車廂的開合、及駕駛儀表板和方向盤上的開關和旋鈕、動力座椅的伺服馬達、窗戶升降、閃光燈等。這些汽車的相關聲音可以用於各種音效。例如：動力座椅的伺服馬達很適合用於科幻類型的設備音效，窗戶升降可以當成太空船的門開關聲，儀表板和方向盤的各種聲音則用在控制面板上的按鈕。

為確保錄音品質，最好在車庫內進行錄音以避免受到鄰里噪音的干擾。但是在車庫內錄製大力關門聲，會無法避免聽起來像在車庫內的關門聲，這是因為受到牆壁的殘響效應所致。解決辦法是移到戶外錄製這類聲音。

即使錄到一些鄰里的背景噪音也沒關係，修掉關門聲出現前的那些噪音，然後利用編輯 ／ 淡化處理關門聲後那些不需要的噪音。這樣就能做出一個乾淨的關車門音效。在錄製汽車喇叭聲之前，請先關閉耳機。因為喇叭聲對耳朵來說已經很大聲，所以要避免聲音透過耳機再放大傳入耳朵。

現在來錄製引擎的聲音。我們聽到的引擎音效類型取決於麥克風放置的位置。錄製汽車引擎聲最常見的收音位置是水箱罩、排氣管、以及從車內錄製車內聽到的聲音。從水箱罩收音可錄到更明亮的引擎聲，也能聽到引擎的轉動細節，從排氣管收音則能錄到更低沉、如喉音般的引擎聲。請注意，排氣管會排出來自引擎的廢氣，因此麥克風的收音位置要平行於排氣管，保護麥克風避免收錄到風的噪音。從車內錄製的引擎聲非常適合用在演員駕車時的背景音。

動畫的打擊或拍擊聲／橡膠手套

動畫的打擊或拍擊音效很容易製作。只需要一個橡膠手套。先將手套像橡皮筋一樣拉長，然後放開，就能做出完美的拍擊聲。這個音效也可以用大氣球製造，但橡膠手套的聲音更好。

消音的嗶嗶聲／音調生成器

不論講話的人有沒有說髒話，只要加上消音的嗶嗶聲便足以讓人以為那個人肯定說了什麼不雅字眼。通常，廣播電視所使用的消音音效是 1kHz 的音調。你可以用簡單的音調生成器應用程式，或數位音訊工作站中的插件，調整到正確的頻率便可還原這個音效。若把消音的嗶嗶聲做長一點，當需要將某個人的一連串攻擊言論消音時，就能使用這個音效被拉長的嗶嗶聲。

滴答聲／時鐘

時鐘的滴答聲是很經典的音效，它能讓觀眾進入時間正在流動的情境中。不過時鐘本身非常安靜，錄製滴答聲的訣竅是盡可能將麥克風靠近時鐘。

可能很難避免錄到背景音，但別擔心，因為編輯錄音檔案時，只需要一個「滴」和一個「答」就能製作滴答聲。因此，你可以將滴和答之間的背景噪音靜音，這樣就能得到一段乾淨的音效。編輯完成之後，再透過無限複製／貼上這兩個滴答聲，做出更長的音效。另外，只有一個滴的聲音時，可以把它的音高調低，做出答的聲音。

布料撕裂聲／舊衣、舊床單

可以用舊 T 恤和床單製作布料撕裂聲音。先用剪刀剪一個開口，從布料的中間撕開，做出較為厚實的撕裂聲音，接著把撕下的每塊碎片再對半撕開。若想做出較薄且音高較高的撕裂聲，可以用窄的布料。

電腦及周邊設備的聲音

錄下筆記型電腦或桌機的開機聲，還有打字聲。但最好不要隨便按鍵盤，聽起來感覺很假。模仿平常打字的情況，這樣的按鍵速度才會真實。另外，要記得錄空白鍵、返回鍵和字母鍵的聲音，因為這些鍵的聲音都不一樣。請注意，錄鍵盤音時必須關閉電腦，以消除主機風扇的聲音。最後，把電腦的周邊設備也錄下來，例如印表機、掃描機和滑鼠的點擊聲。

撞擊聲／編碼程式、廢棄物

撞擊聲可以讓螢幕上的動作顯得更真實。在電影中，用於詮釋視覺撞擊效果的道具大多都不具危險性。而電玩遊戲中的撞擊聲甚至不是真實聲音，只是透過編碼程式將很多的 0 和 1 轉換到螢幕上所發出的聲音而已。因此，要如何創造出混亂和破碎效果完全取決於你。

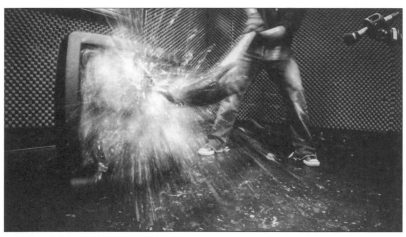

▲ 用長柄大錘錄下電視被砸壞的聲音

有些音效錄音師喜歡到垃圾堆裡挖寶。既然這些東西即將被丟掉，何不把它砸壞，錄下砸毀的聲音。請固定時間檢查鄰居丟棄的東西，裡頭可能有很好的音效素材。幸運的話就能找到一些值得錄製的好東西。若喜歡破壞東西的話，可千萬不能錯過大掃除。在垃圾堆裡尋寶要很小心，裡面通常會有被丟棄的碎玻璃或燈泡等危險物品。

錄下摧毀物品的聲音時，請務必戴上：

1. 護目鏡
2. 手套
3. 耳塞

摧毀物品時要小心飛濺的碎片。打破玻璃時，要保護好自己和設備，以免被玻璃碎片割傷。錄製大的衝撞聲時，請務必戴上耳塞。

門鈴聲

由於門鈴通常位於屋內，但門鈴的按鈕卻在屋外，因此是錄製門鈴聲首要解決的問題。麻煩的是，若敞開前門進行錄音，又可能錄到附近的車輛噪音或鄰里的環境音。所以最好是請人幫你操作按鈕，讓你可以在屋內錄製門

鈴聲。記得要錄下普通的鈴聲和急促的鈴聲。另外，隔壁的門鈴聲或許又不太一樣，也可以徵求鄰居同意，順道錄下鄰居家的門鈴聲。

開門和關門聲

不同類型的門所發出的聲音也不盡相同，而且門的種類繁多。例如，門的材質有金屬、鋁、實心木材、空心木材、玻璃或複合材質。家裡的門扇很多，雖然不一定要全部錄下來，但錄下每種材質肯定會有好處。

敲門聲在門的兩側聽起來並不相同，因此錄音時最好有人幫你執行敲門的動作。假設是獨自一人錄音，除了自己手持收音設備，錄下另一隻手敲門的聲音之外，也可以將收音設備設置在屋內，自己走到屋外敲門，但如此一來便無法及時監聽音量大小，所以必須回放查看效果。

開門聲比關門聲不容易錄製，因為開門時通常只會聽到鉸鏈的摩擦聲。若鉸鏈不會發出咔嚓聲（這種情況經常發生），就無法聽到門開啟的聲音。不過別擔心，你可以找其他的音源來創造鉸鏈的摩擦聲，也可以找別扇門。錄製門的開關聲時要注意門所引起的氣流聲，必要時請使用遮風罩。

打開和關閉抽屜的聲音

錄製抽屜的開關聲時，要盡量將麥克風放置在抽屜下方或側面，通常這是抽屜會發出聲音的地方。用不同的速度和強度打開和關閉抽屜，逐一將聲音錄下來，也可以錄製將物品放入抽屜和從抽屜取出的聲音。

膠帶的聲音

每個家庭應該都有一卷絕緣膠帶。錄下撕下一段膠帶的聲音、將物品上的膠帶撕下來的聲音，還有膠帶在不同材質上滾動的聲音。

吃東西的聲音／水果、清脆的食物

在吃多汁的大蘋果前，記得錄下你的咀嚼聲。錄製吃東西的聲音時，要盡量張開嘴巴以便錄到清晰的聲音。閉上嘴巴咀嚼的聲音很模糊，但若需要錄製閉上嘴巴咀嚼的聲音，則最好選擇咬起來清脆的食物，例如餅乾、玉米片或花生等，這樣咀嚼聲會更明顯。

定時炸彈滴答聲、鈴聲／水煮蛋計時器

水煮蛋計時器可以做出鐘聲或定時炸彈的滴答聲。有些計時器附有鈴鐺，可以發出鈴聲。試著在不會錄到滴答聲的前提下把鈴聲錄下來。你可以把鈴聲的音高調到極低，做出教堂的巨大鈴聲。其他計時器也有鈴聲，可以用來模擬老電話的鈴聲。

機器人的聲音／電子產品

你可以錄下電玩遊戲機或藍光播放器，卡片或光碟片插入或彈出時的伺服馬達聲。這種伺服馬達聲可以用在科幻電影上，或將這個音效疊加組合，創造出機器人移動的聲音。

健身器材的聲音

你家裡很可能有一些閒置的健身器材。不論是臥推椅、跑步機或室內健身車，都可以嘗試錄製看看。當把音高降低時，啞鈴可以做出類似人孔蓋或厚重金屬移動的音效。

風扇聲

風扇用途就是讓空氣流動。顯然站在風扇前直接錄製風的聲音會有問題。不過，將麥克風收音位置放在風扇的側面或後面就能解決這個問題。要錄製吊扇，可以將麥克風放置在風扇正下方，但要小心不能太靠近。

旗子飄揚聲／枕頭套

　　將枕頭套來回搖晃甩動可創造旗子在風中飄揚的聲音。甩動枕頭套的次數間隔和速度最好像風一樣隨機，才能避免產生頻率過於規律的問題。而風帆的聲音則可以利用床單以相同的技巧做出來。

火焰聲

　　只要獲得家人許可，家裡的壁爐、烤肉爐、金屬桶和空油桶都可以用來錄製火焰聲。若燃燒聲音不夠大，可以錄製長一點，以便疊加成更大的火焰聲。錄音時，請確保麥克風遠離熱源，否則麥克風的振膜可能會融化或損壞。麥克風最好放在接近地面的位置，並且在火源的側面。若無法實際錄製火的燃燒聲，也可以嘗試用塑膠片替代，將塑膠片捏碎做出火燃燒的聲音。

▲ 錄製營火的聲音

爆炸聲／煙火

在特定期間錄下施放合法煙火的聲音，很適合用於爆炸、槍聲和魔術聲。自身和麥克風必須與煙火源保持適當的安全距離。若用外接式麥克風，請使用足夠長的線，以確保自己所站的位置安全無疑。若使用的是手持式錄音機，應將錄音機置放於遠離煙火的安全地帶上，按下錄音鍵，並在測試錄音音量後，移動至更安全的位置。

▲ 與底特律修車廠（the Detroit Chop Shop）的夥伴錄製煙火聲

有趣音效／食物

因工作需要，音效錄音師被允許可以玩弄食物。食物是常用的音效道具。在電影《法櫃奇兵》（Raiders of the Lost Ark）裡，蛇在印第安納瓊斯（Indiana Jones）腳下移動的音效，是手伸進砂鍋裡移動的聲音。在同一部電影中，蛇發出的嘶聲則是透氣膠帶從玻璃板上撕下來的聲音，算是以一種無害又安全的方式就製作出毒蛇的音效。你也可以用花生殼、乾通心粉、狗糧、玉米片、餅乾、煮熟的通心粉等做出有趣的音效。當然也不能不提蔬菜和水果，這些食物實在太有趣，所以我會用新的篇幅來介紹，這裡暫且不說明。

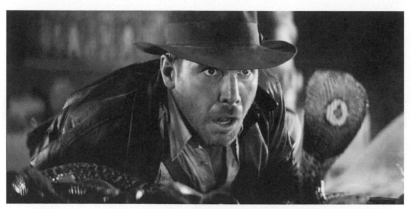

腳步聲

　　腳步聲會受到鞋子的種類和地面材質的影響。好萊塢的專業音效工作室裡有許多不同材質的地板，專門用於錄製腳步聲。許多擬音師會收集一系列的鞋款，每雙鞋都有獨特的聲響。若喜歡的鞋子不合腳，有些擬音師會用手取代腳來錄製腳步聲。

　　錄製腳步聲的傳統方法稱為腳跟至腳趾法。換句話說，腳跟要先著地，然後才是腳掌和腳趾。若你正在替影片加上腳步聲的話，請先觀察鏡頭，腳步聲必須加在準確的影格（frame）上，加在腳觸碰到地面的時候。此外，當拍攝角度無法看到腳部位置時，可改成觀察演員的上半身，通常肩膀落下的最低點就是腳已經觸地的時候。

　　想編輯出一段好的腳步聲，要注意所用的腳步聲是否合宜。請自問：腳步聲聽起來是否來自螢幕的這雙鞋子？這像是演員行走在這種材質地面的聲音嗎？腳步聲的步伐是否與螢幕的動作相符？然後，再仔細聽聽看腳步聲是否太重或太輕。配腳步聲的重點在於不可讓觀眾發現加了腳步聲的音效，因此請小心處理。

想想看家裡的地板是什麼樣的材質，是否有實木地板、地磚、大理石、地毯、水泥地等，這些都可以用於錄製腳步聲。屋外則可能有草地、石磚地、柏油路、碎石子地、沙地或用於造景的碎木地板。請盡可能錄下各種腳步聲，記得也要錄下每雙鞋在各種不同情境下的聲音，例如走路、跑步、踱步、跳躍、摩擦聲、滑步及你能想到的情境聲音。

恐怖音效／蔬菜和水果

不說你不相信，電影《僵屍末日》（Zombie Apocalypse）裡的音效竟出於雜貨店！當需要製作溼潤、多汁、滑溜和令人作嘔的音效時，蔬菜和水果就是錄音菜單中的首選。錄製這些聲音其實很容易，麻煩的是收拾清潔工作。錄製時一定會產生飛濺物，所以要保護麥克風和錄音設備，避免影響收音。用於防護的包材盡量選擇毛巾等，不要用塑膠類，因為塑膠材質被碎物擊中時會發出聲音，聲音也會一併被收錄進去。

車庫自動門聲

將麥克風對準自動門開關或軌道內的輪子，便可錄製車庫自動門的聲音。錄製時錄音設備可跟著軌道內的輪子移動，也可以固定位置錄製輪子移動的聲音。將麥克風分別放置在開關處和輪子處，並分別錄製成獨立音軌，如此一來編輯時就能將這兩個聲音混在一起。若家中設有車庫自動門，則要徵求家人同意，請求讓你暫時停止自動門自動開關的功能，改以手動打開及關閉。

下雨、噴泉聲／花園水管

花園的水管提供了取之不盡的水，它可以做出雨聲、噴泉和瀑布等音效。被水噴灑到的表面材質和水壓，對於音效的影響最大。將多個音軌疊加在一起可以創造出令人驚嘆的音效，但請確保錄音設備保持在乾燥狀態。

花園工具的聲音

當週末被命令幫忙園藝工作時，你其實可以利用這個時間。順便錄製打掃落葉、修剪灌木、鏟起園藝材料，或割草的聲音。但是，錄音時不要露出笑容，否則你的家人可能以為你非常喜歡做家事，反而指派更多家務給你。

鬼魂音效／人聲＋反轉、殘響

你不需要占卜板也能創造出來自陰間的音效，只需要一支麥克風即可。首先把想像中的鬼魂聲音錄起來，在數位音訊工作站中將錄到的聲音反轉。然後加上幾秒殘響效果。最後再次把聲音反轉，並聽聽看結果。你也可以加入其他效果，例如和聲、延遲和音高調整，創造來自另一個世界的恐怖訪客音效。

玻璃的吱吱聲

潮溼的玻璃表面會發出非常酷的吱吱聲。若家裡有玻璃淋浴門，可以錄下用手來回滑動的聲音，多加嘗試改變手的移動速度。然後在數位音訊工作站中，加上延遲、疊加和交叉淡化效果，看看自己能創造什麼樣的音效。

草地的聲音

可以到戶外錄製踩踏草地的聲音，但草地發出的聲音小，加上戶外的聲音嘈雜，因此選擇在室內錄音是解決辦法。常見的擬音錄音技巧是利用成堆的卡帶或 VHS 卡帶的膠帶。在毀掉父母最愛的《接吻合唱團》（KISS）卡帶之前，請先跟他們確認一下。

斷頭台音效／牛排、菜刀、西瓜、生菜

只要結合幾個常見的家庭物品，就能輕鬆創造斷頭台斬頭的恐怖音效。這個音效包括揮大刀和切斷腦袋的聲音。你可以用牛排刀或大把烹飪刀互相摩擦，並結合木質抽屜的抽拉聲，模仿大刀砍下的聲音。而砍頭的音效則可以用西瓜製作，錄製西瓜掉落發出的破裂聲及汁液噴濺聲，再搭配一顆生菜，呈現人頭落地的音效。

槍聲／門、鞭炮＋等化器、音高轉移

　　槍聲通常要在槍支射擊場或沙漠中錄製，這不僅是出於安全理由，也是因為其聲音的特性。槍聲其實非常短促，但相當大聲。若無法取得許可或進入槍支射擊場，你可以透過撞門聲或鞭炮聲來模擬槍聲，再搭配鐵盒掉落的聲音或用力敲擊金屬桶的蓋子營造出疾速的衝擊聲。然後將錄製好的音軌疊加起來，並使用等化器和音高轉移（pitch shift）讓槍聲聽起來更厚實。

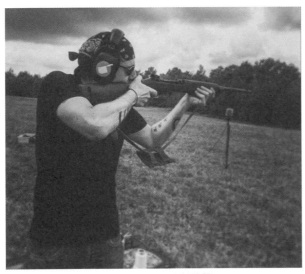
▲ 使用二次世界大戰的卡賓槍真品錄製槍聲

　　透過編輯將單一槍聲重複循環，可製作機關槍的音效，但這樣的槍聲偏卡通感。製作逼真的機關槍聲需要混合多個音軌。請記住，任何一種槍響應該都很大聲，錄製槍聲時別忘了戴上耳塞。

拔頭髮音效／舊床單、魔鬼氈、地毯

　　不用真的拔頭髮就能做出這個音效。舊床單、魔鬼氈、地毯等都可以創造出逼真的拔頭髮音效。最好是不要拔任何人的頭髮。

心跳聲／手、沙發、胸口、皮夾克

你不需要醫生，甚至不需要聽診器，就可以錄製很真實的心跳聲。敲打手掌或撞擊沙發，敲打自己的胸口或皮夾克等都可以模擬心跳聲。心跳必須有規律的節奏，這點可以在編輯時處理。另外，你可能還需要調低音高，這將影響心跳的節奏。當聲音太宏亮時，可以在數位音訊工作站中使用等化器降低高頻和中高頻的頻率。還可以增加一些低頻，讓心跳的噗通聲聽起來更自然。

馬蹄聲／椰子殼

在電影界，使用椰子殼做為馬匹奔馳的音效是最經典的技巧之一。首先，將椰子切成兩半並將果肉清理乾淨。接著找一個合適的地面，最好是泥土地或草地，用手抓住椰子殼，將椰子殼的開口朝下模仿馬匹奔跑的聲音。在正式錄音之前，要練習揣摩馬匹的步伐和節奏。

輪胎聲／橡膠熱水袋

這也是好萊塢經典的音效技巧，用充氣的熱水袋在平滑的桌面上磨擦，可以製造輪胎發出的刺耳聲。橡膠與平滑表面的摩擦聲聽起來像是汽車高速追逐急轉彎的聲音。降低音高可以讓它聽起來更真實，但通常不需要經過處理就可以得到不錯的刺耳音效。

人聲音效

錄製人聲音效的門檻最低，只要一台錄音機，加上自己就可以錄製，這樣看來你已經完成一半了！現在只需要找一個安靜的地方進行錄音。在此提供一些錄製人聲音效的點子：打噴嚏、打鼾、打嗝、放屁、咳嗽、吸和擤鼻涕、尖叫、哭泣、嘔吐、嘆息、呼吸、喘氣、大口吞嚥、吐痰、親吻、呼嚕聲、笑、吹口哨、打呵欠、啜飲等。還有可以用自己的聲音模仿動物的聲音。將錄製好的音檔進行編輯，試試降低或升高音高，聽聽看會出現什麼樣的效果。

冰裂的聲音／毛巾、容器

將溼毛巾放入冷凍庫，待結冰後取出，然後在麥克風前慢慢將毛巾打開，就會產生冰裂開的聲音。還可以利用製冰容器或平底鍋，在容器裡盛裝水再放入冷凍庫，就能做出冰裂開的音效。若居住的環境相當酷寒，也可以把裝滿水的容器放到室外，放置一晚就能錄製冰裂的聲音。但不建議在湖泊或池塘錄音，因為這不僅可能損壞錄音設備，更是很危險的行為。若想錄製結凍的湖泊，在岸邊錄音即可。

昆蟲聲

昆蟲並不會聽你的話，因此收錄牠們的聲音有難度，而且不容易找到牠們的蹤跡。但有時候運氣來了擋也擋不住，我永遠不會忘記在錄音室錄到蒼蠅聲音的奇妙經驗。那次是我的助理發現錄音室裡有一隻蒼蠅，當下我們便決定架設幾個麥克風，然後離開錄音室，讓錄音設備自動錄音幾個小時。這樣可以確保錄音室裡不會有干擾的聲音，因此麥克風只會錄到蒼蠅振翅的聲音。當回放錄音時，我們驚喜發現麥克風清楚收到數十次蒼蠅經過的聲音，牠的翅膀掠過麥克風，一次甚至停在麥克風上。我們將這些聲音疊加在一起，創造非常酷的蜂窩和蒼蠅群的音效。因此，在把蒼蠅趕出房間之前，別忘了先收音。

蟋蟀是很常見的昆蟲，而且不算太難尋找。另外，寵物商店或許有販售，因為牠們常被當成某些動物的食物來源。我的朋友會用嘴巴做出令人驚豔的蟋蟀聲。有時他的聲音比真的蟋蟀聲更真實。若無法錄到真的昆蟲聲，或許可以嘗試錄下自己模仿昆蟲的叫聲，再將聲音的音高調高，而且要調得非常高！試著做出嗝嗝笑、大笑和尖叫聲，或用嘴巴做出一些怪聲。

若需要昆蟲移動的聲音，就要發揮一點想像，因為昆蟲的腳相當小，腳步聲不可能大到麥克風可收音的程度。就算大聲到可以聽見，你大概也不敢接近。昆蟲的腳步聲可以用手指替代，將原子筆蓋或迴紋針套在手指上，以模仿昆蟲的腳步聲。

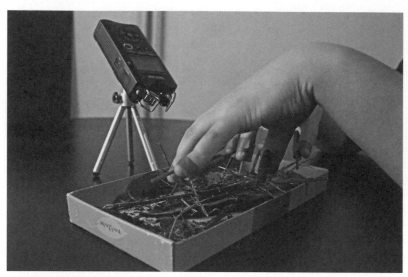
▲ 用原子筆蓋模仿昆蟲的腳步聲

　　你可以在塑膠盒中放置一些葉子、沙子、泥土或樹皮，然後在室內進行錄音。由於這些聲音很小，所以必須在安靜的環境才能錄音。若會收錄到塑膠盒的聲音，就要在放入泥土或模擬某種環境的道具之前，在塑膠盒中放置一條毛巾。錄下不同移動速度和行走在不同表面上的聲音，甚至可以用十隻手指頭來模擬聲音。在錄音之前，請卸下戒指或手鐲等首飾，以避免錄音過程中發出不必要的聲音。

　　在數位音訊工作站中回放錄音時，可以調整音高高低，讓聲音加快或放慢。加快可讓昆蟲的腳步聲聽起來比手指移動的速度更快。請記住，當音高調高時，聲音的時間也會被縮短。因此，若希望得到一段三秒鐘的昆蟲行走音效，可能需要錄製至少十秒以上。

可怕音效／燙衣板

　　燙衣板可以發出各種金屬的刺耳聲和吱吱聲，做出有趣酷炫的音效。若搭配合適的殘響效果，將錄音速度放慢，可以創造出在潛艇內的音效。還可以做出太空船或廢棄大橋等大型金屬結構體所發出的可怕音效。請多加嘗試，看自己能創造出什麼音效。

廚房用具的聲音

廚房用具多到可以花一天時間進行錄音，包括洗碗機、冰箱、烤箱、瓦斯爐、微波爐、攪拌機、廚餘處理器，或各式會發出噪音的器具。廚房大多都無法保持無聲，而且通常有殘響效果。因此，請在獲得許可的前提下，將小型電器移至較安靜的地方進行錄音。錄製大型電器時，也最好選擇一個家庭活動不多的時間，這樣才能錄到最乾淨的聲音。還有別忘記順便錄餐具、盤子、鍋具和平底鍋的聲音。

草坪灑水器的聲音

錄製草坪灑水器的聲音時，需要注意不可讓灑水器弄溼錄音設備！不過，灑水器的聲音來源在灑水器的頭部，也就是水噴出來的地方。因此，要先確認水噴出來的方向，盡量將設備放在靠近音源且不會被水噴灑到的地方。

割草機的聲音

因為割草機的聲音相當大，所以要站在距離割草機幾英尺遠的地方，並查看錄音設備的音量大小，須確保不會過載失真。要小心從割草機下方飛出來的碎片。當割草機還在運行時，不可把它翻倒過來！在正常直立狀態下就能確保錄音音量。還有，別忘了順便錄製倉庫裡其他可以發出聲音的器具，例如高壓噴水機、吹葉機等。

燈泡聲

從燈座裝上或卸除燈泡時會發出金屬吱吱聲。在獲得許可的情況下，可以錄下燈泡摔碎的聲音。或者平常收集一些壞掉的燈泡，然後一次摔碎。

怪獸咆哮聲／人聲＋插件

你可以對著麥克風發出怪物的咆哮聲來釋放內心的野獸，並將音高降低以營造令人害怕的吼叫聲。錄製怪物聲音的技巧是對著垃圾桶、水桶或其

他容器裡吼叫，使聲音達到更低頻的共鳴。市面上有很多不錯的插件，例如
Digital Brain Instrument 的 Voxpat Player，它可以讓任何聲音立刻變成令人害
怕的怪物聲。

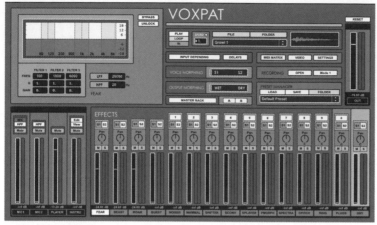

▲ Voxpat 人聲插件

嘔吐、熔岩聲／泥巴水＋音高轉移、疊加

用馬桶疏通器可以做出吸泥水的聲音。將泥土倒入桶子裡慢慢加水，錄
製泥土：水不同比例所發出的聲音。當水愈多時，也會愈混濁。這時可以錄
下泥巴水倒出來的聲音，營造嘔吐的音效。此外，將厚厚的泥巴水泡聲透過
音高轉移和疊加技巧，可以創造熔岩流動的音效。

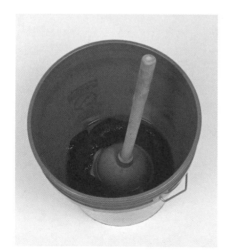

▲ 使用馬桶疏通器做出吸泥水的聲音

樂器聲

家中的樂器不只能彈奏，也能拿來做音效。許多經典卡通音效就是用打擊樂器做出來。可以觀賞《樂一通》（Looney Tunes）這類懷舊卡通，或許能獲得一些音效靈感。

鄰里環境音

鄰里間的環境音在每天不同時段會有不同變化。例如，鳥類和昆蟲的鳴叫聲通常出現在早晨和夜晚，小孩的嬉戲聲在白天較為活躍，上下班尖峰時間會有較密集的車流聲等。因此，要根據實際情況來安排錄音時間，最好是分別錄下每個時段的聲音。不過，還要視居住地的氣候而定，季節變化對於鄰里的環境音也會有所影響。例如，昆蟲在溫暖的季節比較活躍，鳥類會在冬天飛往南方等。

辦公室用品的聲音

每個人都有一個放雜物的抽屜，裡面有各式各樣的文具用品，例如釘書機、剪刀、打孔機和數不清的筆類。花一個下午時間翻找抽屜，將可發出聲音的物品全部錄下來，還有別忘了錄製物品從抽屜取出和放回去的聲音。

迫擊砲聲／紙張

撕紙張可以是一種很酷的聲音，它可以用在不同的地方創造出新的音效。例如，我在《決勝時刻》（Call Of Duty）系列的電玩遊戲中，用紙張撕裂聲做出迫擊砲從天而降的音效。把這些錄下來的聲音做不同嘗試，試著找出全新且與眾不同的用途。有大量的音效等著你探索。

寵物叫聲

當你在錄音時，通常可能需要費點心思才能讓寵物保持安靜，但現在可以讓牠們盡情吠叫。不過寵物不一定會配合你，因此需要哄一下才能讓寵物與你合作。準備一些寵物零食，可做為鼓勵和獎勵。記得對牠們友善一點，千萬不要強迫或傷害牠們來配合你錄音。

手機鈴聲

智慧型手機的內建有許多鈴聲，可以將麥克風靠近手機的喇叭來錄製鈴聲。不需要別人打電話給你，在設定中就可以預覽鈴聲。你可以根據需求無限循環這些鈴聲。但請注意，鈴聲有版權，因此錄下的鈴聲音效並無法販售。

若想自己製作鈴聲，可以使用等化器並將頻率維持在 300Hz ～ 5kHz 之間，讓鈴聲聽起來就像從手機傳出來。當然，還是可以用智慧型手機播放自己的鈴聲，並使用一種稱為「臨場化」（worldizing）的技術進行錄音。臨場化是在特定環境或空間，將錄製好的音效透過喇叭播放出來，再重新錄製音效的過程。這項技術是由天行者音效公司（Skywalker Sound）的音響傳奇人物藍迪 · 湯姆（Randy Thom）所發明。

海盜箱的聲音／鞋櫃、硬幣

可以用鞋櫃或木箱代替海盜箱，錄製打開及闔上、放下、抬起等聲音。當箱子裡沒有放任何東西時，聽起來的聲音就很空洞，因此要先放一些東西進去（除非是錄製海盜們發現箱子裡面沒有寶藏的情況則例外）。使用大的硬幣或透過音高轉移，可做出金塊的音效。若沒有那麼多硬幣可營造贓物的聲音，請多錄幾次並將音軌疊加在一起。

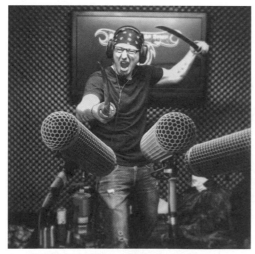

▲ 一邊假裝自己是海盜一邊錄下刀劍的聲音

玩牌的聲音

錄製撲克牌的聲音，例如洗牌、切牌、發牌等。甚至可以加入玩牌時的籌碼下注聲。

氣爆聲／汽水瓶

汽水瓶很適合用來做科幻片的氣爆聲音效。在打開瓶蓋前先輕輕搖晃瓶身，讓瓶內慢慢產生壓力，然後快速轉開瓶蓋，但不要打開瓶蓋，這樣就可以錄下瓶內壓力被釋放的聲音，同時不會聽到瓶蓋的聲音。小心不要過度搖晃瓶身，雖然汽水溢出來的過程很有趣，但實際上並不會產生太多聲音。另外，請保護麥克風以免被汽水噴濺。

電動工具的聲音

在著手進行居家修繕作業之前，就要先架設錄音設備，才能錄下工地環境的聲音。在獲得許可並且有人監督的前提下，你還可以錄製單一工具的聲音，例如鑽孔機、電鋸和空氣壓縮機等。要錄下這些電動工具實際使用在材料上的聲音。

拳擊聲／木板、球棒、皮外套

棍棒喜劇（Slapstick comedy）的名字就是來自一個音效道具，它是用兩塊小木板，藉由敲打做出拳擊和拍打聲。這是好萊塢早期經常使用的道具，它的起源可以追溯到 16 世紀。

那些經典的拳擊聲就來自於《印第安納瓊斯》（Indiana Jones）系列電影。在電影中，傳奇聲音設計師班・博特（Ben Burtt）用球棒打擊裝有棒球手套的皮外套來營造拳擊音效。你可以使用能發出帶有扎實肉質感聲響的道具，做出揮拳聲的音效。把多個音軌疊加起來並且讓它略帶破音效果，以創造更強烈的拳擊聲響。把音高調低可以讓拳擊聲響聽起來更具分量。

現實生活中所聽到的拳擊聲與電影不一樣，因此不用說服朋友協助你錄製他們挨揍的聲音。

▲ 職業綜合格鬥訓練師布蘭登 · 蓋洛（Brandon Gallo）示範錯誤的拳擊聲錄製方式

地震隆隆聲／電台訊號雜音＋音高

廣播白噪音是一種非常有用的聲音。將它的音高降低可以創造出瀑布音效。音高若進一步大幅下調則可以創造地震隆隆聲。家裡沒有收音機也沒關係，你可以在汽車內錄音或使用噪音生成器。

下雨環境音／水管、奶粉罐

錄製雨聲的挑戰在於須確保設備不被雨水噴溼。在此分享我多年來使用的一個技巧。雨天時請將錄音設備架設在車庫內並敞開車庫門。這樣錄音設備可以收錄到雨聲又不會淋到雨。要注意錄音與車庫門的距離，因為暴風雨時經常伴隨強風，風會把雨水吹進車庫弄溼錄音設備。

你可以用花園裡的水管來模擬雨聲，特別是想要錄製雨滴落在不同表面上的聲音，例如草坪、汽車、鋁製遮雨棚等。不過可能會遇到狂風暴雨而無法將錄音設備設置在靠近車庫門的位置，以致收不到音的情形。這種時候水管可以讓你隨時創造雨聲！想要做出強大的暴風雨，則可以將多軌錄音疊加起來。

在奶粉罐的蓋子上打洞並裝水，將奶粉罐倒過來便可錄到下雨／水滴聲。你可以重新注水，反覆這個動作，然後將聲音剪輯串接成一段持續不間斷的暴雨音效。

溜冰的聲音

錄製溜冰時的聲音會需要跟著移動。換句話說要跟隨在溜冰的人旁邊一起移動。但這樣可能會錄到自己的腳步聲，因此最好脫掉鞋子。或者自己穿上溜冰鞋，錄製自己溜冰時的聲音。要注意移動中可能產生風的噪音。

震動、雷擊音效／薄板

將賣場標誌或大型塑膠板來回晃動，可以創造有趣的卡通震動音效。大型金屬板等也可以做出連續雷擊的音效。

下水道音效／淋浴間

一般淋浴間都有自然的殘響效果，適合用於營造洞穴或下水道環境的水滴音效。透過控制蓮蓬頭的出水量，將水量大至小、關閉後殘留的間歇水滴聲全部錄下來。你可以近距離錄製淋浴聲，也可以將錄音設備放在淋浴間外面，甚至放在浴室外面做出不同距離感的音效。

溜滑板的聲音

錄製滑板移動的聲音與溜冰的做法相同。就算你或你朋友都不具湯尼‧霍克（Tony Hawk）的滑板技術，也能錄到卓越的滑板技巧。因為只需要用手指執行滑板技巧。記住，觀眾看不到你如何錄音，但可以聽到你製作的音效，所以要盡可能聽起來很酷炫。

雪的各種聲音／玉米澱粉

若無法等到冬天錄音或住的地方不會下雪的話,你可以使用玉米澱粉模擬雪的音效。這是好萊塢製作雪景腳步聲的經典技巧,這項技巧已經使用近百年。甚至不用穿著厚重衣服在冰天雪地裡走動就能製作音效。但住的地方會下雪,一定要在雪融化前盡可能錄下各種聲音。別忘記錄製滑雪橇、丟雪球、躺入雪中或雪中活動的聲音。

飛碟音效／暖爐、軟管、風扇＋音高、移調疊加

想要營造飛碟內部的走廊環境音效,可以錄製暖爐聲,甚至是浴室風扇聲,並將音高向下調幾個八度。經過移調疊加(pitch-layer)處理,再加入空氣軟管聲和蜂鳴聲,就能完成這種音效。還可以加入合成器或將該音效與電子音效結合起來,看自己能做出什麼樣的效果。請記住,目前沒有人能證明飛碟是否存在,因此沒有人知道飛碟有什麼樣的環境音,但你可以用你的音效來說服觀眾。

球類運動的聲音

盡可能找出各式各樣的體育用品,然後花一個下午錄下這些有趣的聲音。你可以錄製棒球、籃球、美式足球、足球、網球、躲避球和排球等各類運動的動作聲音。

樓梯腳步聲

雖然行走在樓梯間的腳步聲可以透過模擬做出來,但絕對比不上真實的腳步聲。你可以讓麥克風隨著步伐移動,也可以把麥克風設置在樓梯最上層或最下層,錄製腳步聲由遠而近的效果。或者將麥克風架在樓梯的不同地方,錄製不同位置所聽到的腳步聲。

轉場效果／反轉、疊加

電影預告片裡使用的撞擊聲或打擊聲等震撼音效就是轉場效果（stingers），經常出現在片名出現時或一個段落或轉場等情境中。這類音效經常採用將爆炸聲和金屬撞擊聲疊加在一起的手法。一般轉場效果會先製造吸力音效，接著才有撞擊聲。這種效果很容易製作，複製撞擊聲並反轉，再把它疊加至原本的音效上即可。你可以把倒轉的聲音放在音效前端，讓它與主要的撞擊聲中間相隔一小段空白，這樣撞擊聲會更加震撼。將前端反轉過的音效做淡出效果，能讓後面的撞擊聲聽起來更大力。只要學會一點音效設計技巧，並搭配合適的音源，你就能替下一部偉大的電影預告片做出很酷的配樂。

石門聲／塑膠箱

用一個大型的塑膠箱，可以營造出很真實的地窖、古墓或佛門禁地的石門移動音效。將箱子倒放在水泥地上，然後在麥克風前面慢慢地滑動。箱子內部會產生低沉的共鳴聲，因此箱子愈大，聲音也愈大。在地上放一些礦鹽可以增加音效的粗糙感。

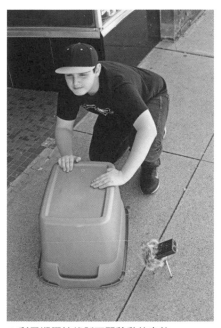

▲ 利用塑膠箱錄製石門移動的音效

游泳池的聲音

若家裡或好心鄰居家有游泳池的話，就可以錄製游泳、水花、跳水、人肉炸彈等與水有關的聲音。錄音重點在於要夠靠近水，但不能把設備弄溼。當然，若有水下麥克風，還可以錄製更多在水面下的聲音。

鞦韆的吱吱聲

鞦韆或攀爬設施適合用於製造金屬和木頭的吱吱聲。你可能需要找一位朋友幫你在鞦韆上施加重量。增加重量可以讓金屬和木頭的吱吱聲變得更低沉。

茶壺鳴聲

雖然等待水滾的過程要一點耐心，但茶壺所發出的高頻氣鳴聲很值得等待。試著將音高調高或調低看看能做出什麼樣有趣的音效。

馬桶沖水聲

可以近距離錄製馬桶的沖水聲，也可以保持一段距離錄製不同距離感的沖水聲。由於水箱再次注水需要一點時間，你可以縮短注水聲或將沖水聲和注水聲串連起來做出有連續性、長度剛好的經典沖水音效。然後，下次馬桶堵塞時別忘了順便錄下馬桶疏通器和咕嚕咕嚕的疏通聲。

工具的聲音

工具箱是製作音效的寶藏箱。以下是一些可加以利用的工具：

- 棘輪扳手可製造齒輪聲。把音高調得夠低，甚至可以做出巨大吊橋鏈條的音效。
- 虎鉗可做出很棒的金屬滴答聲。
- 錘子可以敲擊出意想不到的聲響。就個人而言，我更喜歡大錘子……
- 鋸片晃動時可做出很棒的嗡嗡聲。小心使用，別被鋸齒刮傷！
- 訂書機可以完美做出手槍掉落的聲音。

翻找工具箱時會發出一些聲響，也別忘了錄下聲音。你可以錄製工具箱被拿起、放下、滑動、打開和關閉的聲音。

雷射砲音效／玩具

彈簧玩具是一個很好的音源，它能做出許多很酷的音效。用一隻手拿著彈簧玩具的一頭，錄下讓另一頭垂落到地面的聲音，或敲擊彈簧做出雷射砲的音效。若你從來沒玩過彈簧玩具，請放下書本，在你的童年被毀掉之前，立刻到玩具店購買吧。

火車聲

火車聲音很大，錄音時要與軌道保持一段距離以免音效被扭曲，當然這也是出於安全考量。平交道附近則可以錄下平交道的警鈴聲。平交道警鈴會在火車即將通過之前響起。錄製一段火車即將通過前和駛離後的警鈴聲。你可以將音軌做循環和裁剪，減掉中間火車行駛通過的部分，僅保留警鈴聲。還是要再次強調，錄製火車聲音很危險！一定要保持安全距離，絕對不能跨越安全線。

輪胎蓋聲／垃圾桶

丟垃圾時就可以順便錄音。錄製掀開及闔上垃圾桶蓋子、或垃圾丟入垃圾桶的聲音。讓金屬垃圾桶蓋子旋轉和滾動，可以做出汽車行駛時，輪胎蓋掉落的滾動音效。還可以撞擊蓋子做出槍聲。

閃光燈、翅膀、斗篷聲／傘

開傘和收傘的聲音可以做出各種有趣的音效，例如照相時的閃光燈、動物翅膀和超級英雄的斗篷。由於傘被快速撐開時會有大量的空氣被傘面推開，因此錄製傘的聲音時，需要多加嘗試麥克風最適當的位置，以確保錄音時不會收錄到氣流聲。

水下音效／音高、等化器

　　水下麥克風是一種特殊的防水麥克風，專門用於錄製水下聲音。專業的水下麥克風很昂貴，但網路上或許能找到美金 100 元以下的水下麥克風。若不想購買可用於水下錄音的特殊麥克風，也可以透過編輯，將一般水聲的音高調低，再用等化器做修飾。

無線電對講機聲

　　錄製無線電對講機的對話不難，可以將麥克風放在一台無線電對講機旁，然後到另一個房間使用另一台無線電對講機講話。這樣就只會聽到單純從無線電對講機發出的對話聲。有些無線電對講機附有按鈕，它能傳送摩斯密碼的嘟嘟聲。錄製摩斯密碼的聲音時，不需要將每個字母都錄下來，只要將幾個長聲和短聲錄起來即可，然後再將這些聲音透過編輯加以排列出自己想要的字母、單字或短句。另外，不要忘記錄製雜訊聲、調整聲、對講機開關等聲音。

以下是摩斯密碼：

字母	摩斯密碼		
A	.−	T	−
B	−...	U	..−
C	−.−.	V	...−
D	−..	W	.−−
E	.	X	−..−
F	..−.	Y	−.−−
G	−−.	Z	−−..
H	0	−−−−−
I	..	1	.−−−−
J	.−−−	2	..−−−
K	−.−	3	...−−
L	.−..	4−
M	−−	5
N	−.	6	−....
O	−−−	7	−−...
P	.−.	8	−−−..
Q	−−.−	9	−−−−.
R	.−.		
S	...		

注意！這裡的「·」代表一個短音，而「−」則代表一個長音。

嘔吐聲／湯

　　不需要等到有人生病才能錄到嘔吐聲。使用一碗湯（或一大鍋湯，取決於想要聽起來有多嚴重）就能模擬把午餐吐到馬桶裡的音效。別忘了錄下馬桶沖水聲。若要做出嘔吐物濺在道路上的音效，可以把湯倒在車庫地面。還可以加入作嘔聲，以增加音效的噁心感。

喧嘩聲

在電影界，喧嘩聲是指背景中有人說話的聲音。通常無法清楚聽懂這些說話內容，主要做為環境氛圍聲。就算無法錄製一大群人講話的聲音，將一小群人的聲音，透過疊加和調整音高，就能做出一大群人的交談聲。以下是錄製人群講話聲的內容，包括一些擬音動作：

- 鼓掌
- 噓聲
- 哭泣
- 爭執
- 咯咯笑
- 大笑
- 喃喃自語
- 尖叫
- 嘆息
- 說話
- 輕聲細語

瀑布聲／雜訊

將收音機或電視的雜訊聲，透過音高調整就可以做出逼真的瀑布音效。音高愈低，瀑布聲就愈大。若能夠錄到噴泉聲，還可以將錄到的聲音加以編輯，創造出瀑布音效，或把它加入雜訊聲中。

咻咻、箭矢聲、鞭打聲／藤條、繩索

藤條的咻咻聲非常適合做為電視節目快速轉場或丟擲物體等音效，也可以用在拳擊，它能做出快速揮拳的音效。錄製這類音效可將麥克風放置在藤條往下揮的下方，並保持安全距離。藤條愈粗，聲音也愈厚重；反之則愈輕薄。請務必使用遮風罩，因為揮動藤條時會造成氣流，這可能破壞錄音品質。

要做出箭矢抖動的音效，可以將藤條放在桌面上，並讓前端懸空幾英寸，錄下撥動藤條末端時的聲音。藤條露在桌面外的長度愈短，抖動的音高愈高，反之則愈低。

你可以把多個藤條揮動的聲音透過疊加和剪輯，營造物體旋轉的音效。剪輯出一段三十秒的藤條音效，然後把音高調高聽看看會呈現什麼樣的效果。

你也可以模仿牛仔甩動繩索的動作，以做出持續鞭打的音效。若頭頂的空間不夠，也可以改用朝下旋轉的方式。將麥克風放在合適的位置，除了避免錄到空氣移動的聲音，也要隨時留意可能發生的意外。繩索也能做出很逼真的牛鞭聲，只要在音效尾端加入鞭炮爆炸聲、拍手聲或彈拉橡膠手套的聲音即可。

風聲

一個多風的日子是錄製風聲的好機會，但也不一定只能靠大自然的幫忙，只要一點巧思，透過音高調整和疊加，你可以將嘴巴的風聲變成巨大的暴風雪。在起風的時候，將麥克風靠近裝有窗簾的門窗或有縫隙的窗戶，可以錄到非常棒的聲音。

筆類文具的聲音

可以錄製鉛筆、墨水筆和麥克筆等不同筆寫在各種材質上的聲音，例如紙或硬紙板。為了錄下實際寫字的聲音，書寫時最好真的寫出單字或句子。錄製不同的寫字速度和長度，例如墨水筆填寫表格和簽署合約的聲音就不同。請記住，演繹寫字的過程很重要。

拉鍊聲

拉鍊的形狀和大小各不相同。褲子與收納袋的拉鍊聲也不同。拉鍊無所不在，從學校背包到冬天外套，衣櫥中一定可以找到各種拉鍊。把你能找到的拉鍊聲都錄製下來。

殭屍的聲音／人聲、蔬果

　　幸好錄製模仿殭屍的聲音時，可以不必用木板封住門窗。就如錄製怪物的聲音一樣，你可以用自己的聲音。準備一杯水可以讓你的咕嚕聲和溼潤的咆嘯聲更為清晰。若要錄製一群僵屍的聲音，可以錄下一群朋友或兄弟姊妹的聲音，然後將音高調低，聲音聽起來就會變老。

　　想替殭屍音效增添一點血肉感的話，可以用西瓜或哈密瓜，做出多汁的血腥音效。芹菜可以做出咀嚼時發出的咔嚓聲。你可以用手捏或扭擰錄製這些聲音，或邊咆哮邊吃水果以創造更真實的聲音。我可沒有說殭屍真的存在。

　　這些只是冰山一角！因為每家都不一樣，仔細探索你家，也向父母、家人和鄰居詢問有什麼特別的東西願意借你錄音。好好發揮你的想像力，把特別的聲音錄下來。

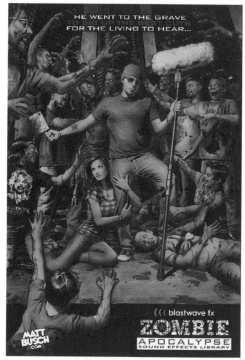

▲由底特律藝術家麥特・布施（Matt Cusch）所繪製的《殭屍世界末日》（Zombie Apocalypse）音效庫海報

───── 尚 恩 的 筆 記 ─────

　　可以先用本章介紹的方式錄製，再從中發展出屬於自己的音效。
我錄過很多聲音，也用自己的聲音替短片製作音效，家中許多東西
的聲音都被我錄下來了，也在擬音間砸過很多東西。在製作音效和
編輯過程中，一定要保有創意並且樂在其中。

CHAPTER 10 音效製造

截至目前為止，我們已經探索了音效製造的過程，包括工具、技巧，和家中可以用來製作音效的音源、以及如何創造自己的音效。但還有一項重要的元素，若忽略它，本書也不會完整。這項元素就是創意。我認為創意非常重要。雖然本書能提供你一些想法，包含錄音十誡，但請記住，有些規則可以打破，或者至少必須挑戰這些規則。一定要相信自己的直覺。不能因為之前沒有人嘗試過就作罷。音效製造必須經過玩耍、實驗、犯錯。

我剛開始錄音時，其實對音效製造的過程一無所知。還記得當時借來一些錄音設備，跑到叢林裡玩票性地錄了一整天。因為實在太喜歡了，如今也成為畢生志業，也是目前電影、電視和電玩遊戲領域最大的獨立音效製作人。若當初也有這樣的一本書該有多好，不過當時完全仰賴自己的創意。過程中犯了許多錯誤，但錯誤不見得是壞事。若能從錯誤中學習，那麼錯誤就會成為教材，而且是好的教材。

我現在還是會嘗試平常沒做過的音效，聽聽看效果如何。把玩各種物品，聽聽看它們能做出什麼樣的音效或嘗試不同的收音方式。音效產業僅有一百年歷史，因此還有很多等待著我們發掘的寶藏。當你疑惑的時候，不妨先把它錄下來。不一定要立刻使用，但至少知道它能做出怎樣的效果。你不試將永遠不會知道結果。

很感激在我從業以來受到很多專業人士的幫忙，包含艾倫・霍華

斯（Alan Howarth）、羅伯‧諾克斯（Rob Nokes）、查爾斯‧梅恩斯（Charles Maynes）、史提夫‧李（Steve Lee）、查理‧坎帕尼亞（Charlie Campagna）、丹‧柯爾（Dan Kerr）、史考特‧格爾辛（Scott Gershin）、法蘭克‧布瑞（Frank Bry）、華森‧吳（Watson Wu）、艾倫‧馬克斯（Aaron Marks）、馬克‧費雪曼（Marc Fishman）、大衛‧索恩施山恩（David Sonnenschein）、大衛‧范門（David Farmer）、史蒂芬‧舒策（Stephan Schutze）、麥克‧奧羅斯基（Michael Orlowski）、戴夫‧奇梅拉（Dave Chmela）、柯林‧哈特（Colin Hart）、凡妮莎‧提姆‧艾曼特（Vanessa Theme Ament）以及在音效製造這條路曾經幫助過我的許多人。正因為有這些貴人的提攜和友誼支持，我才能成為一名音效創作者。因此鼓勵大家多加研究他們的作品，以增進自己的技巧，有了一些經驗之後，記得要提攜後輩。

你可以從臉書社群、留言板和其他論壇中找到很多酷炫的技巧和竅門。網路上充滿許多實用資訊，這些資訊包含來自奧斯卡金像獎的音效設計得獎者、專業人士、業餘從業者或音效初學者。或許有一天你也能成為音效界的佼佼者！誰知道呢？未來就掌握在自己手上的錄音設備，所以按下錄音鍵開始錄製吧。

── 尚 恩 的 筆 記 ──

創意是音效製作的核心。在某些情況下有時很難發揮創意，因此我喜歡找靈感藉以激發創意。以我來說，我喜歡從電影找尋靈感，某些電影風格可以激發你做出特定的音效。例如，觀賞《星際大戰》（Star Wars）可能激發你做出科幻風格的音效，《終極警探》（Die Hard）或《致命武器》（Lethal Weapon）則可能找到適合動作片的音效靈感。請記住，創意無極限。祝你錄音愉快。

國家圖書館出版品預行編目資料

聲音製造入門 / 里克．維爾斯 (Ric Viers) 著；劉方緯譯 . – 初版 . – 臺北市
：易博士文化，城邦文化事業股份有限公司出版：英屬蓋曼群島商家庭
傳媒股份有限公司城邦分公司發行，2024.04
　　面；　公分
譯自：Make some noise : sound effects recording for teens.
ISBN 978-986-480-333-0(平裝)
1.CST: 音效 2.CST: 電影

987.44　　　　　　　　　　　　　　　　　112014384

聲音製造入門

原 著 書 名／Make Some Noise: Sound Effects Recording for Teens
原 出 版 社／MICHAEL WIESE PRODUCTIONS
作　　　者／里克・維爾斯（Ric Viers）
譯　　　者／劉方緯
主　　　編／鄭雁聿

總　編　輯／蕭麗媛
發　行　人／何飛鵬
出　　　版／易博士文化
　　　　　　城邦文化事業股份有限公司
　　　　　　台北市南港區昆陽街16號4樓
　　　　　　電話：(02)2500-7008　傳真：(02)2502-7676　E-mail：ct_easybooks@hmg.com.tw
發　　　行／英屬蓋曼群島商家庭傳媒股份有限公司城邦分公司
　　　　　　台北市南港區昆陽街16號5樓
　　　　　　書虫客服服務專線：(02)2500-7718、2500-7719
　　　　　　服務時間：週一至週五上午0900:00-12:00；下午13:30-17:00
　　　　　　24小時傳真服務：(02)2500-1990、2500-1991
　　　　　　讀者服務信箱：service@readingclub.com.tw
　　　　　　劃撥帳號：19863813
　　　　　　戶名：書虫股份有限公司
香港發行所／城邦（香港）出版集團有限公司
　　　　　　香港九龍土瓜灣土瓜灣道86號順聯工業大廈6樓A室
　　　　　　電話：(852)2508-6231 傳真：(852)2578-9337 E-mail：hkcite@biznetvigator.com
馬新發行所／城邦(馬新)出版集團Cite(M)Sdn.Bhd.
　　　　　　41, Jalan Radin Anum, Bandar Baru Sri Petaling, 57000 Kuala Lumpur, Malaysia.
　　　　　　電話：(603)9056-3833　傳真：(603)9057-6622　Email:services@cite.my

視 覺 總 監／陳栩椿
美 術 編 輯／簡至成
封 面 構 成／簡至成
製 版 印 刷／卡樂彩色製版印刷有限公司

2024年04月18日初版
ISBN 978-986-480-333-0
ISBN：9789864803606（EPUB）
定價650元　　HK$217

Printed in Taiwan
版權所有・翻印必究
缺頁或破損請寄回更換

城邦讀書花園
www.cite.com.tw